NUNO PIRES DE CARVALHO

MALDITO PINTOR!

UM ROMANCE DE AVENTURAS

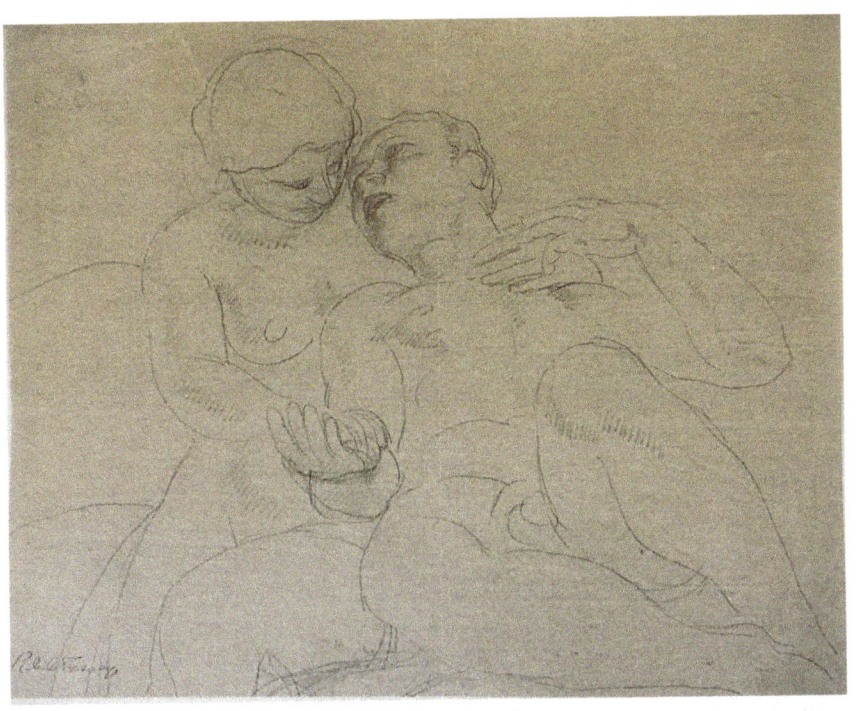

A Saga dos Pintores Malditos

Livro III

KDP
2024

Capa: *Les Deux Amants* [Ermelinda e o Maldito Pintor!?] desenho a lápis sobre papel, por Roger de la Fresnaye (1885-1925) © da foto NPdC 2023

Roger de la Fresnaye foi um dos primeiros pintores a ser identificado como maldito tanto pelos historiadores da arte quanto por seus parentes. Tendo contraído tuberculose durante a I Grande Guerra, foi dispensado do exército em 1918. Foi um dos fundadores do movimento cubista, mas nunca deixou de lado o tratamento figurativo de seus temas. Por isso sua obra é especialmente original e única. Em razão da doença, deixou de pintar em 1922, mas continuou a desenhar até à sua morte precoce, em 1925, com a idade de 40 anos. Nesses últimos anos de sua vida, de la Fresnaye regressou ao expressionismo realista, que havia explorado no começo de sua carreira, e dedicou-se a retratar paisagens serenas e cenas íntimas, que mostram personagens em paz consigo mesmas e com o mundo. O desenho que compõe a capa deste romance está assinado mas não datado. Terá sido um dos últimos trabalho de de la Fresnaye. Em 1926 esteve exposto na galeria Le Portique, em Paris, e em 1930 foi exposto na Kunsthalle, em Berna.

Para quem leu o Livro II desta saga e conhece a natureza da maldição que cai sobre alguns pintores, fica óbvio que de la Fresnaye foi, também ele, perseguido pelo anátema. Reparem que nem a mulher nem o homem olham o observador de frente. A razão disso é que o pintor, conhecedor de sua condição, quis preservar em seus modelos o sopro vital do espírito. Os amantes retratados neste desenho (uma lembrança de si mesmo com sua amante? ou a previsão do amor que, cem anos mais tarde, Ermelinda e o Maldito Pintor? viveriam) podem compartilhar este momento de paz, de ternura, de amor, sem receio de se tornarem zumbis.

Contracapa: Autorretrato de NPdC. O sorriso que está estampado em seu rosto serve de evidência da simpatia com que o autor olha o mundo. © NPdC (2017).

© do texto e das ilustrações: NPdC 2024

A Saga dos Pintores Malditos

Livro I A Vida e a Morte de Samuel O'Hara

Livro II À procura de @

Livro III Maldito Pintor!

Livro IV O Sumiço dos Cata-Ventos

Livro V O Farol da Ilha do Meio

ÍNDICE

Índice das figuras 7

Um 9

Dois 19

Três 37

Quatro 57

Cinco 63

Seis 67

Sete 75

Oito 85

Índice das Figuras

Figura 1 Dois barquinhos felizes perto da grande casa triste em Istambul, quadro a óleo pelo Maldito Pintor! 27

Figura 2 Proposta de tela bipolarizada, conforme ideia do Desembargador Doze 49

Figura 3 Proposta da vista de Istambul quadripolarizada 71

Figura 4 Esboço de como ficaria o quadro *Dois barquinhos felizes perto da grande casa triste em Istambul*, depois de passar por uma operação de circularização. 74

Figura 5 O casal Doze retratado por Francis Cadell 80

Figura 6 Instantâneo do programa de 1 minuto de corrida pela Sala da Revolução Industrial do MET, de New York; desenho da camiseta que os atletas vestem; e cópia de um folheto de propaganda da empresa *Art&Body/Body&Art*. 84

UM

O Maldito Pintor! esgueirou-se, como se fosse um androide furtivo e escamoso, pela entrada principal do Parque da Cidade do Porto. A essa hora, quando o dia entardecia plenamente, e as sombras começavam a tomar conta das alamedas sombrias, cercadas de árvores e de outros vegetais, ele ainda pensava que seria possível fugir e pôr-se a salvo.

O Maldito Pintor! fugia e sua vida dependia disso. A princípio, era só um perseguidor que corria em seu encalço. Tudo começou no velho Shopping Brasília, na Rotunda da Boavista, em frente à sua galeria de arte, sobre cuja porta pendia uma velha tabuleta com os dizeres: *Galeria Pictórico-Terapêutica Longe do Mar*. O Maldito Pintor!, sentindo-se ameaçado pelas razões que a seguir descreverei, desatou a correr: cruzou a Rotunda sem sequer se preocupar com o trânsito intenso daquela hora – era fim de tarde de um dia de semana – e lançou-se pela Av. da Boavista abaixo. Entre ele e o perseguidor haveria talvez uns cem metros de diferença. Depois, alguns transeuntes distraídos e desocupados se juntaram ao primeiro perseguidor. Alguns eram levados pela curiosidade, pois queriam saber o que motivava a perseguição. Outros pelo sentimento de vingança, pois já não aguentavam mais as medidas de confinamento impostas pela pandemia e queriam simplesmente ter um pretexto para se livrarem da solidão forçada. Outros ainda, movia-os um sentimento de justiça, já que ninguém poderia correr assim,

àquela velocidade, com aquele ímpeto, se não fosse para fugir à sanção correta e democrática de um crime qualquer cometido.

O Maldito Pintor! ainda hesitou se entrava na Casa da Música, pois sabia que se àquela hora alguém estivesse tocando violoncelo ou acordeão, os sons respectivos deteriam os seus perseguidores e ele poderia voltar para a sua galeria em paz. Mas preferiu não o fazer. Era pouco provável que àquela hora alguém estivesse oferecendo um concerto. Não, era muito arriscado, poderia perder tempo e acabaria acuado dentro daquele monstro de concreto e vidro, escandalosamente feio. O Maldito Pintor! durante muito tempo teve a esperança de que algum prefeito audaz e astuto se decidisse a construir uma reprodução gigante da Torre Eiffel ali bem na frente da Casa da Música, e com isso diminuísse os efeitos nefastos de tanta feiura. Mas em vão. Bom, mas agora ele tinha que continuar a correr. E depressa.

Uns quarteirões mais abaixo o artista já não necessitava de olhar para trás. A turba que o perseguia já era grande ao ponto de ele conseguir escutar o burburinho revoltado de seus antagonistas sem ter que reduzir a sua acelerada marcha para verificar o avanço que ainda levava.

Mais abaixo, na esquina da Avenida do Parque, o pintor virou à direita, cruzou a rua, e entrou no Parque propriamente dito. Tinha a esperança de que o lusco-fusco que se abatia sobre o arvoredo e os caminhos dentro dele o ocultassem da ira da multidão – pois agora já se tratava de uma multidão que gritava, vociferava, esbracejava, praguejava, ameaçando o pintor dos

mais sérios castigos tão logo fosse capturado, ainda que, com exceção do primeiro perseguidor, ninguém soubesse exatamente a razão de toda aquela correria.

Ao adentrar o Parque, o Maldito Pintor! reparou que, contra o que era costume, naquele dia havia ali duas carroças de ciganos vendendo balões e doces e outros quitutes da cozinha regional lusitana. Logo um plano se desenhou em sua mente imaginativa e frutífera. Como não tinha tempo para parar e entrar em negociações com os vendedores, ele sacou de seu canivete suíço, que sempre transportava consigo para as ocasiões de urgência semelhantes àquela em que vivia agora, e com um golpe rápido cortou as linhas que prendiam quatro balões coloridos, enormes, às carroças dos nômadas. O Maldito Pintor! sabia que tinha poucas chances de evadir os comerciantes dos balões, pois estes certamente o perseguiriam em busca de justiça financeira, e de reparação moral, mas não havia tempo para escolhas. Pegou os quatro balões – dois com o rosto do Mickey©®, um com o da Minnie©®, e outro com a efígie colorida e sorridente do palhaço Ronald McDonald©® – e arrastando-os consigo entrou por um carreiro à direita, e seguiu o caminho que acompanhava o traçado elegante e tolerante da Avenida do Parque.

Mas mal capturou os balões, seguindo seu plano urgentemente urdido, o Maldito Pintor! esperou alguns momentos que seus perseguidores recuperassem algum terreno e se aproximassem dele. Mal os viu a despontar na esquina da Av. da Boavista com a Av. do Parque,

e a correr pelo estacionamento em frente do Parque, ele gritou: "Olá para vocês! Eu estou aqui! Venham pegar-me se conseguirem!" Com isto, o Maldito Pintor! queria certificar-se de que o bando de tresloucados que o perseguia via que ele levava consigo quatro enormes balões coloridos. Assim, eles usariam a visão dos balões, pairando lá em cima, no céu que começava a escurecer, como guias para sua localização entre a vegetação, por vezes cerrada, do parque.

O Maldito Pintor! sabia que um pouco mais à frente, já perto do restaurante Soundwich, encontraria uma família de galos, galinhas e frangos que por ali residem. Ele escolheria dois dos membros dessa família para ajudá-lo. Logo que ali chegou, como imaginava, o bando de aves interrompeu suas atividades rotineiras de ciscar no chão, em busca de minhocas e de larvas de insetos, para observá-lo, com apreensão. As aves certamente não estavam habituadas a esse tipo de desordem, ainda que o Parque fosse palco de frequentes corridas por *joggers* e de caravanas de ciclistas. Mas a presença destes no Parque não estava associada ao pânico e à pressa de fugir, sentimentos que o Maldito Pintor! ostentava sem qualquer disfarce. Ao aproximar-se das aves, o Maldito Pintor! agarrou duas pelo pescoço. Ele corria tão depressa, e o alvoroço foi tão grande, que as aves não tiveram sequer tempo de fugir. Ao pescoço de uma das aves – um galo – o fugitivo prendeu um balão com o Mickey©® e outro com a Minnie©©, e ao pescoço da outra – um frango – amarrou um balão com o Mickey©®, e outro com o Ronald McDonald©®. E depois soltou os bichos, que dispararam pelo meio das árvores, num

frenesim assustado. O Maldito Pintor! pensava que os seus perseguidores, enganados pelo movimento dos balões, se distrairiam, começando a perseguir as duas aves, em vez dele. Mas enganou-se: é que as aves não paravam de cacarejar, e assim os perseguidores logo entenderam o truque, pois sabiam que, se fosse o Maldito Pintor! a transportar os balões, seguramente ele não estaria cacarejando com aquela intensidade. Portanto, com seu plano audaz mas inteiramente equivocado, o artista só conseguiu assoberbar a turba, ao qual se acrescentaram os dois nômadas prejudicados pelo ato de descumprimento obrigacional, e um transeunte que logo recuperou as duas aves e correu atrás do Maldito Pintor! com a intenção de lhas devolver juntamente com os quatro balões, os quais acreditava serem todos – as aves e os balões – objetos de propriedade legítima do fugitivo.

Mais à frente o carreiro fazia uma curva pronunciada à esquerda, e o Maldito Pintor lançou-se deliberadamente em direção ao mar. Correu sem obstáculos, pois àquela hora o Parque estava quase deserto, passou pela galeria dos eucaliptos – uma encruzilhada em que vários eucaliptos se descascam quase todos os dias e exalam um forte odor –, percorreu a avenida do Templo de Júpiter – um Templo cheio de escadas e de colunas –, atravessou a grande praça do Sol, construída à maneira de Tiahuanaco, e, reunindo as poucas forças que ainda lhe restavam, passou o Templo de Diana, virou à direita, e agora, sim, decididamente fugiu em direção ao mar de Matosinhos.

Mas se o Maldito Pintor! pensava que os seus perigosos detratores o deixariam em paz e desistiriam, enganou-se: continuava a ouvir os gritos, o barulho e a discórdia que lhe chegavam de trás. Nunca as aves que habitam o Parque haviam sentido tanta heterogeneidade, e nunca os coelhos que por ali roem os rebentos das plantas haviam sido surpreendidos com tanto alvoroço. E para agravar a situação do artista, já bastante afetada pelos conflitos emocionais que assolavam o seu aparelho cardíaco, agora um bando de gansos que vive no Grande Lago Central, a meio do Parque, juntou-se aos perseguidores, e com seus grasnados cruéis aumentava a zoeira que envolvia todo aquele trágico fim de tarde.

A sua vida estava em perigo, o pintor sentia isso como as batidas fortes e irregulares de seu coração. Se desistisse agora, seria presa fácil dos bárbaros pretendentes a algozes. Continuou a correr, como se fugisse de uma vaga piroclástica, passou por baixo do viaduto que liga o Castelo do Queijo à anêmona de Matosinhos, e dirigiu-se ao mar.

Parou. Pela primeira vez, nas duas horas que a correria lhe tinha tomado, desde lá de cima, da porta da sua galeria de arte, o pintor parou de correr e imobilizou-se, tal uma estátua trágica que, num cemitério barroco, anuncia uma morte ocorrida.

A multidão desordenada e antipática continuou a correr e aproximou-se do pintor. Formou um semicírculo, fechando qualquer saída

em direção ao Parque. O pintor não poderia voltar. Restava-lhe o mar como única saída.

— Pintor, para aí mesmo. Não te movas! — gritou o primeiro perseguidor que havia tomado a liderança da multidão.

— Por quê? Por que me persegues? Que mal te fiz eu?

— Ah não sabes? Só por isso merecerias morrer às mãos desta turba sanguinária que não espera senão um sinal meu para fazer, enfim, justiça.

— Justiça?

— Sim. Cometeste uma enorme injustiça com tua recusa desatinada e volúvel a pintares o quadro que te pedi! E posto que minha mulher havia pago a obra antecipadamente, causaste-me um dano moral e outro patrimonial, que só a extração de todo o sangue de tuas veias pode compensar!

— Oh não! Então é isso? Mas receio que não tenhas razão.

— Como é que não tenho razão? Tínhamos um contrato entre nós que tu não cumpriste de forma deliberada e suspeita. A agitação desta multidão que me apoia e te quer sacrificar confirma que me assistem os mais básicos preceitos legais e sociais. Vai, rende-te, ó Maldito Pintor, e volta para a tua galeria, retoma o teu trabalho, e entrega-me a obra que a Clínica Psiquiátrica Eficiente, em meu nome e no de minha infeliz e linda esposa, te encomendou! Asseguro-te que conterei os ânimos destes meus colegas, que se sentem — e com razão — ofendidos por tua insistência em não parares desde que, lá em cima

na Rotunda da Boavista, comecei a gritar: "para! para! para! volta já aqui para pintares o quadro que te foi encomendado!"

O pintor hesitou. Olhou a multidão ameaçadora, que não parecia disposta a desistir de seus intentos ofensivos. Olhou o mar, cujas águas frias, obscurecidas pela noite que caía, pareciam uma barreira infindável.

– Não, não conseguirás isso de mim. A fraqueza de meu caráter fez com que as tuas encomendas ficassem cada vez mais absurdas. Logo da primeira vez, quando aceitei teu capricho, eu deveria ter imaginado que me estava enfiando num beco sem saída. Quando aceitei o que tua esposa me pediu, foi minha alma que se negou a si mesma, e se desfez de todo o pudor, como quem, ao fim de muitos anos, descobre uma coleção esquecida de caixas de fósforos numa estante meio comida pelos cupins e, depois da dedetização, e a coleção salva, a joga fora. Joguei a minha alma fora.

Foi nesse momento que o pintor descobriu o modo de sair daquela situação de perigo e de melindre. De repente, veio-lhe à lembrança que havia lido num jornal de domingo que a alma, apesar de sua natureza imaterial, constitui um fator considerável de peso, nomeadamente no que diz respeito ao lado psicológico, o que pode levar as pessoas que têm alma a descer facilmente ao fundo do mar ou de um rio ou de uma piscina. Em contraste, as pessoas sem alma têm uma enorme capacidade de flutuar. Foi esta característica circunstancial que salvou o Maldito Pintor! do atroz destino que o esperava às mãos

da turba selvagem de perseguidores. Com efeito, ao aceitar bipolarizar uma de suas obras, o Maldito Pintor! pode ter ganho o amor mas perdeu a alma. Definitivamente.

Num último esgar de resistência, o Maldito Pintor! gritou: "Recuem, senão molho-vos todos com esta água fria do mar de Matosinhos!" Com as duas mãos, o pintor começou a jogar água para cima da multidão que se aproximava dele. Por uns segundos, a multidão parou, e hesitou. Foi então que o pobre artista se virou, e se atirou para dentro de água e começou a nadar em direção ao Atlântico Norte.

A recém-adquirida enorme capacidade de flutuar do Maldito Pintor! (lembro que o fato de ter atendido a encomenda da mulher de seu perseguidor havia feito com que ele perdesse a alma de maneira definitiva e irremediável) e as correntes que fluem da Europa para a América levaram-no facilmente até às costas de Nova-Iorque. Recolhido pela guarda costeira dos Estados Unidos da América, o artista foi levado para terra, onde, depois de ouvirem o relato desta espantosa e cruel perseguição, as autoridades locais lhe deram asilo e autorização de trabalho. Na imensa cidade de Nova Iorque, ajudado por alguns entusiasmados apreciadores de arte moderna, o pintor abriu uma galeria de arte – a *Pictorial and Therapeutic Art Galery Far Away from the Sea* – e voltou a dedicar-se à pintura. Mas a partir de agora nunca mais cairia novamente no engodo de satisfazer os caprichos de clientes, ao ponto de o ter feito perder a alma. É certo que agora ele flutuava muito melhor do que antes, quando ainda tinha alma, mas como

ensina a Súmula Teológica, do famoso S. Tomás de Aquino, o destino é um prato que se come frio, e por isso é bom sempre desconfiar.

Que grandes verdades nos ensina o cristianismo aristotélico!

DOIS

Ermelinda Doze, enquanto habitante assídua e rigorosa da cidade do Porto, não se destacava da grande maioria das outras mulheres de meia idade que circulam pela grande urbe lusitana e nortenha. Esposa de um magistrado solene e circunspecto que integrava uma prole de pessoas ilustres, afortunadas, mas desatentas e assintomáticas, e além disso proveniente de uma forte e antiga família burguesa – tão antiga que os registros paroquianos da velha Igreja de Cedofeita guardam a prova de que seus antepassados haviam reconhecidamente emprestado a força de seus braços camponeses e rudes à luta pela Reconquista do território nacional contra os mouros que se haviam encastelado, numa atitude teimosa e desafiadora, nas alturas da Serra de Monchique – Dona Doze levava uma vida quieta em busca do conforto espiritual e material dos seus. "Seus," eram o marido, esse vetusto e sério magistrado, bastante mais velho do que ela, e os dois filhos – dois jovens recentemente entrados na adolescência, pilantras de marca, consumidores de droga e autores de pequenos furtos nos vários shopping centers da cidade. Ermelinda era ainda uma bela mulher de quarenta e poucos anos, mas já não pensava em sexo e muito menos o praticava. De um lado, reprimia-a a indiferença descuidada e impotente de seu marido, unicamente preocupado com seus estudos sobre a nova jurisprudência aritmética (ele queria transformar a jurisprudência numa ciência exata). De outro lado, castravam-na as

preocupações com seus filhos, por cujo futuro ela temia enormemente. Mas, apesar destes percalços, a família Doze era tida pela sociedade burguesa da cidade como um bastião tanto da moral conservadora quanto da geografia pertinente e Dona Ermelinda esforçava-se a sério para que o *status quo* não se alterasse.

Dona Doze e seu marido haviam acabado de adquirir um novo apartamento no vizinho município de Leça da Palmeira – município que fica do lado direito de Matosinhos, que foi mencionado no capítulo anterior, a propósito do pintor que fugia da multidão de inimigos que o perseguia. Diga-se desde já que a motivação dessa louca perseguição estava focada precisamente em Dona Ermelinda Doze e em sua busca inquieta pelo conforto dos seus familiares. Mais tarde o leitor entenderá por quê.

A esposa do digno magistrado buscava um quadro para colocar numa das paredes da sala de seu novo apartamento. Era a parede que estava de frente para quem entrasse da rua. Destacava-se, portanto, das demais paredes no que dizia respeito à possibilidade de ser utilizada como pedestal ou suporte de uma mensagem onírica satisfatória e eficaz. Por isso Ermelinda não pensava em pendurar ali um quadro qualquer. Ela buscava uma pintura que deixasse uma mensagem para quem o olhasse. Ela não queria, portanto, uma simples representação pictórica de um tema visual qualquer, mas sim uma fonte de reflexão e tranquilidade para quem visse o quadro. Ela buscava uma mensagem, afinal, mais do que uma simples expressão de cores, de traços, de representações gráficas. Assim, a tela

que ela fizesse pendurar naquela parede serviria de guia espiritual e sincrético para seus filhos, quando eles, uma vez cumpridas as penas, pudessem voltar para casa. A visão que Ermelinda buscava nesse quadro apaziguaria e daria conforto, espiritualidade e sincretismo aos pobres rapazes.

Dona Doze procurou, procurou, procurou. Foi de galeria em galeria, de antiquário em antiquário, de museu em museu, pela cidade do Porto fora, em busca de alguma coisa que a satisfizesse. Chegou mesmo a procurar em lugares vizinhos, conhecidos por darem abrigo a grandes artistas, como Braga e Viana do Castelo. Ermelinda foi mesmo mais longe, e um dia, num gesto impensado de audácia e esperança, visitou Brejos de Carregueira, no Alentejo, depois de ver uma reportagem na televisão sobre as construções clandestinas que por lá haviam sido erigidas em profusão. Arte e clandestinidade vão de mão dada, isso até Ermelinda o sabia, e daí sua tentativa atrevida, despudorada mesmo – mas inútil. Fora umas aquarelas tolas mostrando o Terreiro do Paço, em Lisboa, e o Mosteiro da Batalha, Brejos de Carregueira nada tinha a oferecer aos colecionadores de arte conscientes da geometria que a preside.

Assim estava a busca infrutífera de Ermelinda Doze, até que ela deparou com uma pintura que encontrou, esquecida, enrolada num canto da Galeria de Arte Pictórico-Terapêutica Longe do Mar. E foi até por acaso que Ermelinda visitou a galeria.

O salário do marido e a pequena herança que havia recebido há uns anos atrás de uma velha

tia permitiam a Ermelinda alguns pequenos luxos. Ela não gastava muito dinheiro em roupa, mas a que comprava era sempre de boas marcas. Ermelinda dava-se também a alguns caprichos quando escolhia meias e cosméticos. E foi precisamente quando resolveu visitar uma drogaria na Rotunda da Boavista, onde sempre encontrava uma marca de cosméticos de sua especial preferência, que Ermelinda, por mero acaso, topou com a galeria do Maldito Pintor!

Depois de ter estacionado o carro no estacionamento subterrâneo do shopping Cidade do Porto, ali perto, a uns 200 metros, Dona Doze dirigiu-se à Rotunda. Passava pelas vitrines e ia olhando o comércio que por ali havia. E foi quando esperava que o semáforo para os pedestres abrisse na Rua da Boavista, que ela reparou num cartaz à entrada do Shopping Brasília, anunciando a nova galeria de arte. O Shopping Brasília foi o primeiro a abrir no Porto, mas hoje está praticamente abandonado. O comércio, aos poucos, foi saindo dali para centros comerciais mais novos, mais espaçosos, e hoje poucas lojas ainda estavam abertas. Mas o cartaz chamou a sua atenção: "Visite a GAPTLdM. Abertura recente. Lindos quadros a preços de promoção."

Ainda que estivesse já desesperançada de encontrar a pintura que buscava, Ermelinda achou que nada tinha a perder em fazer mais esta tentativa. Tinha muito tempo, o dia ainda ia alto, o marido estaria ocupado com seus afazeres lá no Palácio da Justiça, e os filhos estavam engaiolados na prisão. Ela deu uns passos pelo

corredor, caminhou até uma porta de vidro e entrou. Os cosméticos ficariam para mais tarde.

A galeria não chamava atenção por alguma especial disposição das obras expostas ou pela qualidade furtiva dos candelabros e holofotes que realçavam uma ou outra pintura. Ao longo das paredes brancas de duas salas contíguas podia-se ver vários quadros pintados a óleo e algumas aquarelas. Nada de especial, com efeito, a menos que se atribua alguma importância à elegância e correção geométrica com que os quadros haviam sido pendurados, o que poderia até servir de incentivo à compra dessas mesmas obras. Além disso, um observador mais atento notaria que em nenhum dos quadros que retratavam pessoas, quer como atores principais, quer como simples figurantes, nenhum dos retratados olhava o observador de frente. Ou simplesmente não se viam os olhos ou então as pessoas olhavam de lado, de soslaio, como se tivessem medo. Os leitores já sabem a razão: o dono da galeria era um pintor maldito. Dito isto, a organização da exposição até poderia ter importância se acaso a galeria fosse visitada por um membro de um júri encarregado de escolher e premiar galerias de arte adequadamente organizadas e apetrechadas. O que, claro, não era o caso de Ermelinda Doze. Para ela tanto fazia. A GAPTLdM pareceu-lhe até um pouco confusa, e, apesar das paredes brancas, achou que presidia àquele espaço um tom sobremaneira escuro, como se o lusco-fusco que cai sobre o Porto todas as tardes ali tivesse entrado e se instalado de forma permanente. Ao fundo, num canto da segunda sala, que não se podia ver de fora, sentado a uma mesa, esmagada

sob uma enorme quantidade de papeis, objetos e pinturas, sentava-se o Maldito Pintor!, fundador, dono e autor dos quadros, desenhos e aquarelas em exposição. Umas duas ou três cadeiras completavam o ambiente de trabalho.

Dona Ermelinda Doze percorreu as várias paredes com seus olhos, enquanto se perguntava onde é que poderia estar o/a encarregado/a do estabelecimento, pois não via ninguém. "Hum hum," pigarreou a mulher, querendo chamar a atenção de alguém que pudesse estar por ali. Só então o Maldito Pintor! se apercebeu que alguém havia entrado em sua galeria. Do seu canto, disse: "Fique à vontade, pode olhar o que quiser. Se tiver alguma dúvida, estarei aqui para ajudar." A Dona Ermelinda, seguindo a direção de onde vinha a voz do Maldito Pintor!, passou à segunda sala.

— Desculpe-me se incomodo, mas não consegui deixar de reparar na placa lá fora que anuncia a abertura desta nova galeria de arte GAPTLdM. O que significa GAPTLdM?

— *Galeria de Arte Pictórico-Terapêutica Longe do Mar* — respondeu o Maldito Pintor!, que entretanto se levantara da mesa e se tinha aproximado de Ermelinda. Notou que se tratava de um belo espécime do sexo feminino, elegantemente trajada, um tailleur bem cortado, sapatos altos, e meias finas que realçavam os contornos de suas bonitas pernas e mostravam sua pele bem cuidada.

— Que nome bizarro!...

— Não, minha senhora, perdoe-me se pareço indelicado e a corrijo. Mas não há nada de bizarro no nome que dei à minha galeria. Todas as

pinturas que a senhora vê ao seu redor são de minha autoria. E eu fi-las com a intenção de proporcionar uma terapia, mais do que uma visão, mais do que uma arte, a quem as adquirir. E "Longe do Mar" significa isso mesmo. A Rotunda fica a uns 5 km do mar. Fica longe, por conseguinte. Portanto, o nome que dei à galeria significa que os meus quadros oferecem conforto e bem-estar a quem os adquire, e que, além disso, fica longe do mar, pois a senhora ou qualquer cliente terá que descer todos os 5 quilómetros da Av. Boavista, desde a Rotunda até ao Castelo do Queijo, para encontrá-lo.

– Ah sim, agora entendo...

As palavras do Maldito Pintor! despertaram o interesse da Dona Doze. Era exatamente um quadro com esse tipo de orientação geodésica e espiritual que ela buscava há já algum tempo, e sempre, até agora, sem sucesso. Quem sabe, ela encontraria aqui o que tanto procurava?... A mulher olhou em volta, percorreu as duas divisões que o atelier ocupava, olhou aqui, olhou acolá, nada parecia servir. Eram obras de boa qualidade, de pinceladas fortes, algumas, outras eram delicadas aquarelas, com bom gosto, e apurada cidadania. Havia também desenhos singelos, de traços delicados, representando paisagens, trens deitando fumaça ao longe, sonhos. Todos os trabalhos transmitiam uma certa paz, uma certa suavidade de sentimentos. Mas não eram bem o que ela procurava. Ela queria algo mais firme, mais resistente aos paradoxos da social-democracia e às intempéries do inverno que se aproximava, algo, enfim, mais efetivo na transmissão de uma mensagem

duradoura, indissolúvel até, se possível. Pareceu-lhe portanto que a sua busca fracassava novamente. Até que reparou que num canto da galeria, por trás da mesa em que o Maldito Pintor! amontoava um tanto de papeis e de livros, encostada à parede, estava uma tela enrolada. Parecia tratar-se de uma tela grande, de altura deveria ter uns 2 metros.

– Por favor, senhor pintor, pode dar-me uma ajuda? Gostaria de ver esta tela.

– Sim, pois não. Permita-me que a desenrole.

O Maldito Pintor! pegou as pilhas de papéis e de livros e colocou-as no chão. Sobre a mesa, agora desimpedida, desenrolou e estendeu a pintura que tinha atraído a curiosidade da esposa do magistrado.

– Desculpe a confusão, senhora. Estou a fazer uma pesquisa sobre meu próximo trabalho, que mostrará a fonte eterna da juventude sendo aproveitada por uma empresa extratora, engarrafadora e distribuidora de água mineral. Se bem que a senhora não precise de beber dessa água... – disse o Maldito Pintor!

Ermelinda percebeu o elogio de inclinação subsidiariamente sensual, mas não prestou atenção. A abstinência a que o marido a levara depois de tantos anos de indiferença fizera com que, para ela, a ideia de interações somáticas, com ou sem romantismo, com unidades do lado masculino, se tornasse numa coisa secundária, sem importância.

Ermelinda viu que, efetivamente, se tratava de uma tela grande: 2 por 4 metros. Pintada a óleo, mostrava uma cena bucólica, cheia de mar

e de sol, mas ao mesmo tempo instigante, em razão do reboliço urbano dos automóveis, do cais, dos aviões, que o quadro mostrava. Esse *je ne sais quoi* de sutil e de inquieto agradou a Ermelinda. No canto inferior esquerdo, lia-se: "Dois barquinhos felizes perto da grande casa triste em Istambul." No canto inferior direito, uma assinatura, quase ilegível (DP!) e uma data (2021).

— Mas que lindo quadro! — exclamou Ermelinda. — Que lindo mesmo! O que representa?

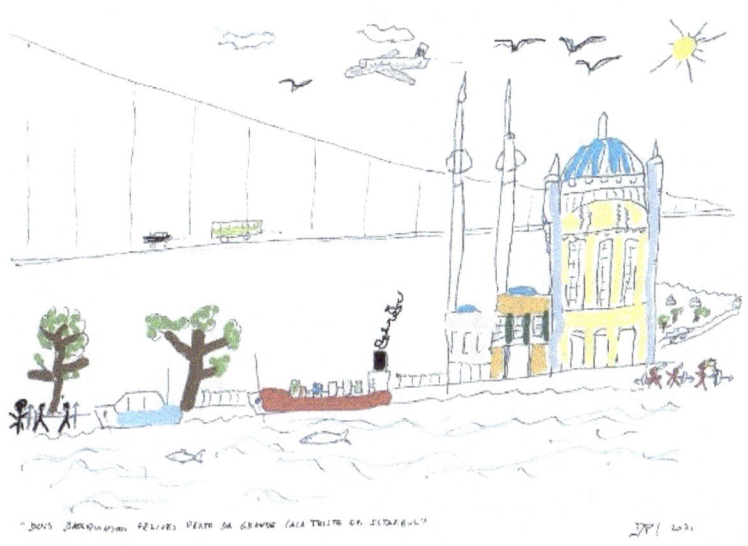

Figura 1
Dois barquinhos felizes perto da grande casa triste em Istambul, quadro a óleo pelo Maldito Pintor!

— Este quadro começou como uma ilustração para um romance de NPdC, esse grande escritor

luso-mineiro, prolífico autor de romances, de ensaios, e de outras excentricidades literárias.[1] Nesse romance, o autor colocou uma cena dramática, carregada daquela fatalidade que só aos grandes heróis da Antiguidade pode pertencer, nas belas margens do Estreito do Bósforo – em Istambul, mais propriamente. E pediu-me que ilustrasse o ambiente político, social e geográfico em que esse drama se desenrolou. Encomendou-me um desenho nítido, objetivo, sintomático, geométrico – enfim, segundo suas próprias instruções, ele queria que a ilustração se parecesse com uma quase-*pâtisserie* de massa folhada fina recheada de creme de ovos, igualmente nítida, objetiva, sintomática, geométrica, que deixasse no céu da boca um sabor ligeiro, oriental e perfumado.

– A grande mudança em relação a essa ilustração – continuou o Maldito Pintor! – foi a introdução dos grupos de indivíduos que a senhora pode ver à direita e à esquerda, sobre o cais. À direita está um grupo de agressivos índios Sioux, com seus arcos e flechas, e à esquerda uma trupe de guerreiros Zulus, ostentando enormes lanças afiadas. Duas razões explicam e justificam esta novidade: por um lado, ilustra o caráter cosmopolita da cidade de Istambul, por onde circulam pessoas de todas as origens políticas, sociais e raciais; por outro, mostra o lado pacificador da urbe, pois estes dois grupos, em vez de se guerrearem, apenas vociferam impropérios e acenam suas perigosas armas, mas

[1] Ver o Livro I desta saga – DESCRIÇÃO E ANÁLISE DA MORTE TRÁGICA E DEFINITIVA DE SAMUEL O'HARA.

sem outras consequências, em termos de danos físicos, e mesmo com poucos danos morais, pois nem os Zulus entendem os impropérios dos Sioux, nem estes compreendem os insultos que aqueles lhes gritam. Há, pois, um lado espiritualmente pacificador neste quadro.

— Mas — interveio a Dona Doze — isso que o senhor diz está-me parecendo de uma enorme incoerência, pois a cena do romance de NPdC a que acaba de se referir constitui, em contraste com o que diz, um ato bárbaro e selvagem, pois essa dramática dança-duelo termina em traição e morte! Onde é que se vê aí o equilíbrio espiritual e moral da cidade? Não entendo.

— Em primeiro lugar, permita-me que a cumprimente por sua extraordinária cultura e bom gosto literários, minha bela senhora! Não é comum encontrar quem conheça a obra de NPdC, um escritor completamente desconhecido das turbas, ainda que pessoalmente refinado e sagaz, e a quem apenas se pode apontar o grave defeito de não saber cozinhar. Mas é fácil entender, senhora visitante, a qual entendo estar *a priori* dispensada de beber a água da fonte da eterna juventude, pois o equilíbrio moral e espiritual da cidade de Istambul revela-se exatamente na dança-duelo em si mesma, e não no desfecho trágico a que conduziu os dois protagonistas. Noutra cidade, eles ter-se-iam enfrentado com agressões, gritos, insultos, facadas, tiros. Aqui não: dançaram-duelaram.

Ermelinda Doze acenou com a cabeça, concordando. Os elogios protossexuais do Maldito Pintor! continuaram sem afetá-la, mas sua explicação fazia todo o sentido. A cada

minuto que passava ela gostava mais do quadro, e sentiu que, pendurado na sua sala do novo apartamento de Leça da Palmeira, ele produziria um enorme efeito pacificador sobre os instintos criminosos de seus dois filhos. Ao mesmo tempo, uma enorme simpatia se ia desenhando dentro dela em direção ao artista. Ermelinda sentia que havia dentro dele uma alma simples, sonora, enfática, quântica. Mal ela sabia que uma roda gigante de acontecimentos inevitáveis havia começado a mover-se no momento em que ela entrou na galeria, e que o Maldito Pintor! acabaria por perder a alma e ela, antes dele, acabaria por perder a razão.

– E por que a casa é triste? E que assinatura é esta – DP! Por acaso o senhor chama-se Damásio Pernambuco? Ou Daniel Parâmetro? O que significa a sigla DP!?

Esta segunda pergunta já denotava o nascer do interesse sentimental de Ermelinda Doze pelo Maldito Pintor!, interesse esse que ela mesma ainda não havia percebido. Enfim, era uma mulher a quem nem o marido nem os filhos davam importância, e a quem ninguém dava importância. Ela mesma não dava muita importância a si mesma; é certo que sabia de sua beleza e que cuidava dela, mas nesse momento – e desde já há algum tempo – o seu objetivo era tirar seus filhos do percurso triste que seguiam na vida.

– A casa é triste porque nela não há vivalma. Está deserta. Trata-se de um objeto morto, quase como se tivesse sido desenhada e construída por

JAdF, o arquiteto pós-modernista radical.[2] Mas o quadro não deixa que quem o vê se deixe abater pela tristeza, tal como se abate um cavalo de corrida quando quebra uma perna. É verdade que a tristeza não quebra as nossas pernas, mas ela quebra aquelas pequenas tiras de chocolate e mel que aparecem espontaneamente em nossos corações quando estamos felizes, e fazem cosquinhas nas respectivas paredes, o que nos faz rir por dentro. Sim, é isto a felicidade. E esse efeito é conseguido pela pintura não só em razão da presença dos dois barquinhos felizes, ali bem perto da casa triste, o que serve para contrabalançar a tristeza que ela projeta ali, naquele lugar, bem como nos arrabaldes da Anatólia, mas também pelas árvores tranquilas, pelas aves, e pelo sol que brilha lá em cima.

– Quanto às iniciais DP! com que assinei o quadro, significam *damned poet!*, maldito poeta! em inglês. A explicação está no fato de que um dia eu gostaria que minha carreira de pintor atingisse um nível internacional, e as galerias, os museus, os colecionadores e os *marchands* de arte de outros países olhassem as minhas obras e a minha pessoa com consideração e apreço. Mas foi há pouco tempo que comecei a assinar assim. Como pode ver em trabalhos anteriores, expostos nestas paredes, dantes eu assinava MP!, iniciais de Maldito Pintor!

– Maldito por quê?

[2] Ver À PROCURA DE @.

— Prefiro que não saiba.³ Mas é o nome que uso desde há muito tempo para me identificar para o grande público, já que o meu nome verdadeiro é informação classificada pelas agências nacionais e internacionais de segurança. Não posso divulgá-lo, a não ser para interlocutores de alto nível de *security clearance*. E olhe que não sei por que razão, confesso. Mas tem sido assim desde que eu era criança, e corria livre e desembaraçado pelos campos de arroz que se estendem nas cercanias de Sabará. Já a minha mãe, quando lhe dava um daqueles arroubos de carinho, que eram famosos na povoação porque duravam até uma semana, já a minha mãe, dizia, me chamava nessas ocasiões de MPzinho!⁴ É possível que algum funcionário distraído de uma dessas agências se tenha enganado e tenha associado o meu nome a um nível alto de confidencialidade.

Mal o Maldito Poeta! podia imaginar que aquela roda gigante que se movia sem nem ele nem a Dona Doze se darem conta o havia já puxado para dentro de uma pequena cabine envidraçada, o havia sentado num banco pintado de vermelho e dourado, e o arrastava para cima e para baixo, no movimento circular e sem-fim das rodas gigantes, até que, num solavanco, a roda pararia a um gesto brusco e rápido do condutor,

[3] O Maldito Pintor não sabe, claro, que no Livro II desta saga (À Procura de @) eu expliquei a natureza e os efeitos da maldição que se se abateu sobre ele e sobre mais alguns pintores.

[4] É espantoso como a mãe do Maldito Pintor! já sabia da maldição que mais tarde cairia sobre seu filho querido.

quando o artista já tivesse atravessado todo o Atlântico Norte, levado por sua própria capacidade de flutuação e pelos ventos e correntes. Eles não sabem, mas os condutores de rodas gigantes como as que aparecem no verão, em Genebra, à beira do lago Léman, ou como as que residem permanentemente em Londres, em Cingapura e no Rio de Janeiro, desempenham um papel tragicamente parecido com o da divindade heterodoxa e concentrada que supervisiona as nossas vidas. A um gesto seu, a roda começa a girar. A outro, a roda para.

Esta explicação emocionou Dona Ermelinda Doze. Pousou sua mão direita bem cuidada, com as unhas impecavelmente pintadas de vermelho vivo, no antebraço do Maldito Pintor! e disse:

– Eu quero levar este quadro. Quanto custa?

– 22 euros e 16 cêntimos.

– Só? Eu estava preparada para pagar vários milhares de euros... não só pela qualidade florentina, pela simbologia persa e pela precisão aritmética que esta maravilhosa pintura exprime, mas também pelo tamanho... Deve ter levado muito tempo a pintar, não?

– Sim, pintei-o aos poucos, à medida que meus sentimentos se expandiam e contraíam, com a passagem dos dias e a mudança das estações. Mas não quero vende-lo a si, deliciosa senhora. Quero oferecê-lo, apenas cobrando esse valor como fator incontroverso e legítimo de reposição dos custos da tela, da tinta e dos pincéis envolvidos na sua elaboração. A minha inspiração fica de graça para si.

Desta vez o elogio descarado, protossexual do Maldito Pintor! fez efeito. Dona Doze ruborizou-se, desenhou um leve sorriso em seus lábios carnudos, cor de romã – mas daquela romã *rosa granatum de polpa vermelha*, que é muito vermelha e sumarenta, e não da romã da espécie *Mollar*, originária de Elche, que é muito mais pálida, de um rosa muito claro[5] – e ligeiramente, com a mesma mão direita, apertou-lhe o braço e sorriu-lhe com seus olhos verdes.

– Nunca poderei agradecer em quantidade e qualidade suficientes e adequadas o que está fazendo por mim! O senhor Maldito Pintor! não sabe o bem que me está fazendo... e aos meus filhos...

– Não se preocupe com isso. Basta-me saber que em seu novo apartamento, a senhora estará olhando para uma obra minha. Mas não me disse o seu nome...

– É verdade! Que indelicadeza a minha! Chamo-me Ermelinda, Ermelinda Doze. Doze é o apelido de família de meu marido, um magistrado ilustre, afortunado mas desatento e assintomático, proveniente de uma forte e antiga família burguesa – tão antiga que os registros paroquianos da velha Igreja de Cedofeita guardam a prova de que seus antepassados

[5] A romã de Elche afigura-se mais apropriada e apetecível para as pessoas que como eu, pautam a sua vida pela sensibilidade e pelo comedimento, mas aqui cuidamos de um romance repleto de romance e de paixão, e por isso a cor vermelha da *rosa granata de polpa vermelha* apresenta-se como mais adequada aos objetivos da trama.

haviam reconhecidamente emprestado a força de seus braços camponeses e rudes à luta pela Reconquista do território nacional contra os mouros que se haviam encastelado, numa atitude teimosa e desafiadora, nas alturas da Serra de Monchique.

Uma forte emoção havia tomado conta de Ermelinda Doze. Com lágrimas nos olhos, despediu-se do Maldito Pintor! Levando a tela enrolada debaixo do braço, Ermelinda Doze deixou a galeria. O Maldito Pintor! olhou as paredes em volta, com suas telas e aquarelas penduradas, e pela primeira vez pensou que era possível que não fizessem muito sentido, pois as imagens que projetavam não conseguiam preencher o enorme vazio que a partida da linda Doze havia deixado com sua ausência. E pensou que talvez, quem sabe, se ele a tivesse conhecido antes, noutro lugar, noutras circunstâncias, certamente sua vida teria sido muito diferente, não saberia dizer se mais ou menos feliz, mas certamente não seria maldito.

TRÊS

Dois dias depois dos eventos descritos no capítulo anterior, estava o Maldito Pintor! trabalhando no seu atelier (na parte traseira da galeria), pintando uma nova tela – o retrato de Ermelinda Doze, tal como ele a sonhava em sua gloriosa luz, em sua nudez – quando um sujeito entra e o interrompe.

– Bom dia – cumprimenta o novo visitante.

– Bom dia – responde o artista.

– É o senhor o autor de todos estes quadros?

– Sim, sou eu mesmo. Em que posso ser-lhe útil?

– Eu trabalho na empresa de segurança e vigilância que assegura os trabalhos normais e ininterruptos dos dois hospitais que ficam aqui nesta rua. Como o senhor sabe, aqui do lado funciona um hospital privado, de dimensões razoáveis e eficiência reconhecida. E em frente, do outro lado da rua, está o hospital militar.

– Sim, eu sabia disso. Mas o que é que isso tem a ver com a minha galeria?

– Acontece que tem havido alguma insatisfação (injustificada, devo desde já dizer), dos pacientes internados nesses hospitais com a qualidade da comida que neles é servida, tanto nos quartos e nas enfermarias, quanto nas várias cantinas. Alguns desses pacientes têm mesmo ameaçado amotinar-se.

– E?...

– Chegou ao conhecimento dos dirigentes das duas instituições de saúde pública e privada que

recentemente o senhor pintou uma tela com uma enorme casa triste.

– Como é que se soube disso?! Só eu conhecia a tela até que há dois dias a vendi a uma belíssima cliente.

– Ora, ora, senhor artista, não se finja de sonso. Essa tela foi reproduzida como ilustração de um romance de NPdC que, a exemplo de todas as obras literárias que são publicadas no mundo, foi revista por uma comissão de cientistas com vistas não à censura, mas à sua classificação quanto ao teor ideológico e às tendências artísticas. Ora, não podia escapar à atenção dos comissários a natureza profundamente triste da enorme casa que aparece na ilustração que evoca a oriental e exótica cidade de Istambul. O fato de que o senhor depois converteu essa interessante mas perigosa ilustração...

– Perigosa? – interrompeu o Maldito Pintor! – Perigosa por quê?

– ... mas perigosa ilustração – prosseguiu o homem, ignorando a explosão do artista – numa tela foi reportado às administrações dos dois hospitais vizinhos por um magistrado solene e circunspecto que integra uma prole de pessoas ilustres, afortunadas, mas desatentas e assintomáticas, e além disso proveniente de uma forte e antiga família burguesa – tão antiga que os registros paroquianos da velha Igreja de Cedofeita guardam a prova de que seus antepassados haviam reconhecidamente emprestado a força de seus braços camponeses e rudes à luta pela Reconquista do território nacional contra os mouros que se haviam encastelado, numa atitude teimosa e desafiadora, nas alturas da Serra de

Monchique. Esse magistrado é marido da senhora que comprou a tela em questão. A modéstia e prudência que presidem o trabalho e a natureza dos magistrados levaram-no a preparar um relatório detalhado da aquisição dessa tela às autoridades do Ministério da Saúde. O relatório foi parar no GOPP, o famoso e temido Gabinete dos Objetos Potencialmente Perigosos, que constitui uma frente revolucionária, a última barreira, digamos assim, que pronuncia o *impeachment* dos pacientes dos hospitais quando estes, como verdadeiros rastilhos de pólvora, começam a falar de greves, insurreições, protestos acalorados e veementes. Sabemos que agora se prepara um novo episódio da revolta dos pacientes. Sabemos que eles têm vindo a comunicar entre si, a trocar planos, palavras de ordem, sementes de revolta. Alguns deles – e é aqui que o senhor se envolve – têm mesmo falado em abandonar seus leitos nos hospitais para se refugiarem em casas tristes, como a sua, em Istambul, ou como a de Magritte, nos arredores de Bruxelas. São apenas um punhado deles, sim, é verdade, mas não são menos agressivos por serem em pequeno número.

– Mas o que é que eu tenho a ver com isso?

– Bom agora, parece-me que nada, ou muito pouco, pois o mal já está feito, e a casa triste em Istambul não pode ser recuperada. O perigo de alguns dos pacientes destes dois hospitais aqui em volta decidirem mudar para lá é concreto, real, presente. A menos que o senhor aceitasse levar felicidade para essa casa de Istambul. E que também, claro, se comprometesse solenemente a não pintar construções arquitetônicas com esse

mesmo teor moral e adjetivo. Verifico que o senhor agora está pintando o retrato de uma belíssima mulher, desnuda e erótica. Este é o tipo de arte que não ameaça a paz administrativa dos dois hospitais vizinhos desta galeria.

– Infelizmente, alterar a pintura que mostra um panorama cosmopolita de Istambul é agora impossível. Uma obra desse teor, que nasceu espontaneamente, como de uma fusão de protões e neutrões no coração de uma estrela perdida no meio do espaço cósmico, não é suscetível de ser alterada. Suponha que eu pedia o quadro de volta para desenhar um pequeno urso dançando em frente à porta da grande casa triste. O que aconteceria? Nada, exceto que o quadro passaria a chamar-se "Dois barquinhos felizes perto da grande casa em Istambul que dantes era triste e que agora é alegre." A referência à tristeza continuaria presente, e os pacientes destes dois hospitais iriam continuar a querer refugiar-se na casa, em homenagem à tristeza passada. Talvez acabassem mesmo por afugentar o urso dali.

O funcionário da empresa de segurança deixou a galeria e o Maldito Pintor! voltou à sua tarefa de delinear os traços perfumados e estatísticos da mulher. Ele não o fizera de propósito, mas aos poucos, à medida que os traços apareciam sobre a tela, o rosto de Ermelinda Doze ia-se formando, à medida da imagem que o Maldito Pintor! guardara dela em sua memória vivaz.

INTERMEZZO TÉCNICO-INFORMATIVO SOBRE A MALDIÇÃO ESPECÍFICA QUE PESAVA SOBRE O MALDITO PINTOR!

> Cabe agora uma nota: apesar da maldição que pesava sobre ele, o Maldito Pintor! não estava completamente impedido de retratar uma pessoa viva e de, no retrato, reproduzir o seu olhar, de modo a que esta não se transformasse, uma vez terminada a obra, num zumbi. Mas havia uma condição inafastável para que a maldição não se manifestasse: o Maldito Pintor! teria que pintar os olhos de seus modelos sem olhar para eles diretamente, isto é, teria que pintá-los desde sua própria memória. Isto, claro, não garantia a fidelidade do trabalho ao modelo real, e por vezes levava mesmo a certas distorções. Mas, pelo menos, funcionava. Outra técnica que o Maldito Pintor! conhecia para chegar ao mesmo resultado feliz era pintar a partir de uma fotografia do modelo. Mas isso exigia que ele tivesse em sua posse uma fotografia, o que nem sempre ocorria, como era o caso de Ermelinda Doze. Além disso, a técnica colocava-o na mesma categoria de alguns pintores que se sentam nas praças públicas de algumas cidades e, a troco de algumas moedas, desenham retratos dos veranistas e de seus familiares.
>
> Portanto, era disso que se tratava: o Maldito Pintor!, no retrato que fazia de sua linda Ermelinda Doze, recorria à sua memória e, principalmente, à sua imaginação, pois a obra mostrava partes do corpo da doce mulher que ele (ainda) não tinha visto.

O Maldito Pintor! não pôde deixar de sentir vontade de voltar a vê-la. Três dias se tinham passado desde que a prodigiosa Ermelinda Doze tinha levado a tela de Istambul. Aos poucos, de maneira quase imperceptível, uma saudade

começou a avolumar-se no peito do Maldito Pintor! Apesar de não ter conhecimentos especializados de medicina, o artista sabia que aquela sensação de inchaço em seu peito representava uma ameaça ao desenrolar normal de sua circulação sanguínea e à evolução satisfatória de suas batidas cardíacas. Enquanto dava pinceladas fortes na tela, o Maldito Pintor! pensou na possibilidade de visitar as urgências do hospital que ficava ali do lado, e marcar uma consulta com um cardiologista. Pensou que a recente conversa com o segurança o havia ilibado de qualquer responsabilidade futura quanto às consequências da revolta dos pacientes dos hospitais, e que por isso o hospital em questão não teria relutância em prestar-lhe serviços de assistência médica e alquímica.

A porta da galeria bateu com força. Três homens entraram.

– Bom dia –, disse um deles.

– Pois não? Em que posso servi-los? Buscam uma pintura? A óleo? Uma aquarela? Uma serigrafia? Uma gravura? Um desenho a carvão?

"Não," respondeu o mesmo homem. "Este meu companheiro é artesão-pedreiro, inscrito na Junta de Freguesia de Aldoar, Neovegilde e Foz. O outro é mestre-sapateiro, inscrito na mesma Junta de Freguesia. E eu sou motorista profissional de ônibus de passageiros. Atualmente trabalho na Dublin Express. Se o senhor já esteve na Irlanda, já deve ter visto algum de nossos ônibus. São de uma cor azul escura por fora, com o desenho de um avião, em azul claro, e podem ser avistados com alguma frequência nas estradas entre o aeroporto de

Dublin e o centro de Dublin bem como de Belfast, de ocidente a oriente, do norte ao sul e vice-versa."

— Sim? E o que posso fazer pelos senhores?

— Absolutamente nada. Estamos aqui apenas para avisá-lo de que o senhor se prepara para enfrentar acontecimentos trágicos, e que provarão ser bastante ruinosos para a sua carreira de pintor emérito, ainda que maldito, na capital nortenha deste pequeno país ocidental. Mas o senhor nada poderá fazer quanto a isso. A roda gigante já está rodando, e o senhor está colocado numa cadeira fechada hermeticamente por placas de acrílico transparente com total estanqueidade. Após ter verificado que o seu destino se aproxima a galope, o senhor certamente tentará saltar para fora de seu compartimento na hora em que a roda completar mais uma volta e voltar ao ponto de partida. Não adiantará de nada. O compartimento está bem fechado, trancado, lacrado, não há como sair dele, a não ser quando a roda parar completamente de girar. E engana-se quem pensa que o ponto de partida era o ponto de chegada.

— E o que sabem os senhores sobre isso?

— Na qualidade de artesão-pedreiro, inscrito numa Junta de Freguesia de razoável importância, tenho vasta experiência em levantar paredes e em colocar no meio de uma delas, às vezes de duas delas, uma porta por onde as pessoas podem entrar e sair. Sou especialista em entradas e saídas. É por isso que facilmente me apercebi de que o compartimento da roda gigante em que o senhor foi colocado e que não para de

girar não dispõe de qualquer porta ou espaço livre, por onde o senhor possa sair.

— E eu, como responsável por uma empresa que se dedica a alugar ônibus de turismo para o país e para o estrangeiro, adquiri enorme experiência em me posicionar dentro de compartimentos fechados, enquanto conduzo e transporto passageiros de cá para lá, e de lá para cá. Mas todos os compartimentos em que me coloco comportam a possibilidade de eu sair, com mais ou menos presteza e simetria. Por isso também sou um especialista em entradas e saídas.

— E eu — interveio o terceiro homem — enquanto mestre-sapateiro, só coloco os sapatos que acabo de fabricar em caixas que têm um lado aberto, de modo a que eles possam ser colocados dentro e retirados subsequentemente. Também me considero especialista em entradas e saídas.

— Nós três conhecemos este assunto a fundo! — falaram os três visitantes, em uníssono, formando um coro de vozes profundas, másculas, afirmativas.

— Por isso — disse o motorista da Dublin Express — é que viemos explicar ao senhor que não poderá fugir ao destino que o espera. Sabemos que o senhor espera um dia vir a realizar um convescote com a bela Ermelinda Doze nos gramados do Parque da Cidade, e, enquanto bebem champagne e degustam torradinhas Finn com caviar beluga, o senhor dirá poemas de amor e contar-lhe-á algumas das fantasias eróticas que surgiram em sua mente depois que ela se foi de sua galeria com sua tela. E isto enquanto os gansos e os patos, sempre

ruidosos, cuidam de suas vidas em torno do Grande Lago Central. Mas tudo isto é um sonho vão, pois, infelizmente, na realidade, o Parque será palco de uma peça teatral de cunho bem mais dramático, pois por suas alamedas o senhor deverá correr para salvar sua vida.

– O que é que me diz?! – exclamou o Maldito Pintor! – O que poderei ter eu feito ou poderei vir a fazer para chegar a uma situação assim? E que roda gigante é essa de que me fala? Que eu saiba aqui no Porto não há nenhuma.

– Então fique em silêncio. Escute.

O Maldito Pintor! calou-se. Tentou escutar, mas não lhe chegavam senão os passos das poucas pessoas que entravam no Shopping, algumas vozes, e o barulho do trânsito lá fora.

– Não escuto nada.

– Como não escuta? E os passos das poucas pessoas que passam ali no corredor? E as vozes dessas pessoas? E o barulho do trânsito lá fora? Não escuta?

– Sim, escuto.

– Aí está. Esses sons são o ruído da roda gigante que começou a rodar consigo dentro de um de seus compartimentos e que não para, até que receba o comando de parar. E esse comando, claro, não é seu. Aí está. A vida é assim.

Dito isto, os três homens saíram, deixando o Maldito Pintor! sozinho, atónito, perdido em seus pensamentos.

O Maldito Pintor! retomara o trabalho no retrato de Ermelinda. Aproximava-se o fim de tarde, e o lusco-fusco inundava a galeria de

penumbras, quando ele escutou alguém abrindo a porta e entrando. Uma mulher, a julgar pelo ruído dos saltos altos. O seu coração começou a bater mais forte. Do seu canto de trabalho, na segunda sala, ele não podia ver a porta diretamente, e por isso não podia ter a certeza de quem havia entrado. Os passos continuaram e chegaram à entrada da segunda sala. Ele olhou com intensidade e expectativa. Sim, era ela! Mas não entendia... Enrolada debaixo do braço, ela trazia algo que lhe pareceu ser a tela que ela lhe havia comprado e levado há três dias...

Num gesto apressado, atirou um lençol branco para cima da pintura em que estava trabalhando, não fosse ela saber que se havia convertido em fonte de desejo, vórtice de seus sonhos.

– Boa tarde, senhor pintor. Tenho um pedido a fazer-lhe...

O Maldito Pintor! não sabia o que dizer, o que fazer. Nestes três dias muito havia pensado em como gostaria, em como tinha a necessidade, que ela voltasse... Mas, assim, tão de repente... O artista estava inteiramente sem jeito, tomado pela surpresa emocionada.

– Diga-me. Farei o que a senhora pedir... Não sabe como nestes três dias desejei tanto poder vê-la outra vez...

Ermelinda corou. Também ela guardara uma impressão viva do Maldito Pintor! e também desejara em silêncio revê-lo. Mas não tomaria a iniciativa de procurá-lo. Até então havia sido fiel ao marido, apesar da cruel indiferença deste e de sua egoísta obstinação em encontrar o algoritmo definitivo que ordenasse a jurisprudência de

forma precisa, previsível e incontestável. Uma ou outra vez havia flertado com estranhos que havia por acaso encontrado em lugares por onde passara – uma troca de olhares mais demorada, um esboço de um sorriso – mas nada mais do que isso, e sem que algum desses estranhos alguma vez lhe valesse um segundo pensamento, uma recordação. Mas com o Maldito Pintor! era diferente. A maldição que pesava sobre ele, e cuja natureza e origem desconhecia, constituía uma fortíssima atração.

 Só que hoje havia aparecido uma razão que justificava, isto é, que impunha que ela voltasse à galeria do Maldito Pintor! E foi o marido quem lha dera. Os dois estavam na sala do novo apartamento, ele preparava-se para sair para o tribunal. O motorista esperava-o lá em baixo. Vestido com sua toga dignitária e sua atitude hierárquica, o magistrado apontou para a nova tela que a mulher havia adquirido na galeria Terapia Pictórica Longe do Mar, e disse:

 – Ermelinda, não te parece que este quadro, apesar de sua enorme beleza e grande simbolismo, introduz algum desequilíbrio de cor nesta parede em particular, e em toda esta sala em geral, e em todo este edifício ainda mais em geral, e em toda esta rua, ainda mais em geral, e em todo o bairro, para dizer a verdade, numa ampla generalidade, por assim dizer?

 – Como assim, meritíssimo?

 Era assim que a doce Doze tratava o eminente magistrado com quem havia firmado um contrato nupcial uns vinte anos atrás. O tratamento, na verdade, revelava falta de intimidade, mais até do

que respeito ou veneração pelo ilustre jurista. Mas o magistrado gostava de ser assim chamado por sua esposa, pois entendia que outro tratamento mais pessoal e mais íntimo poderia desviá-lo de sua tarefa de encontrar o algoritmo certo e seguro para a jurisprudência – tarefa a que havia dedicado os últimos anos de sua vida.

– Veja bem este azul que domina a parte inferior da pintura de maneira consistente e sem interrupções. Em contraste, a parte superior combina algum pouco azul com algum branco. Neste lado da pintura o azul é notável por sua escassez. Está-me parecendo que o excesso monótono do azul na parte inferior do quadro cria um contraste com o branco da parede. Ora, este contraste não só porá em causa o equilíbrio emocional de nossos filhos, quando eles voltarem da prisão, mas também já está levando a um choque pictórico e a um conflito de tons que estão provocando o desequilíbrio geral que já começa a verificar-se em todo o Município de Leça da Palmeira, por assim dizer.

– Entendo, meritíssimo, mas qual seria a solução? Tirar o quadro da parede? Mas é tão bonito...

– Não, pobre Ermelinda, minha nupcial contratada e contratante. A minha proposta requer talvez algum trabalho, mas é a única que se ajusta à evolução pitagórica e aristotélica do *quantum* espaço-tempo.

– E?...

– A solução óbvia seria *bipolarizar* a pintura, isto é, estabelecer nela dois polos simétricos e recíprocos, de maneira a que a cor branca fosse prevalente em ambos os lados, o superior e o

inferior. Olha, estimada Doze, ontem, enquanto, no silêncio do meu gabinete, eu descansava da investigação sobre a álgebra da jurisprudência visigótica – a qual me parece hoje ser a mais adequada para servir de padrão basilar para o meu estudo – fiz no computador uma projeção visual do que me parece ser a solução que reporia o equilíbrio pictórico em todo o país, por assim dizer.

O magistrado tirou de sua pasta uma folha de papel:

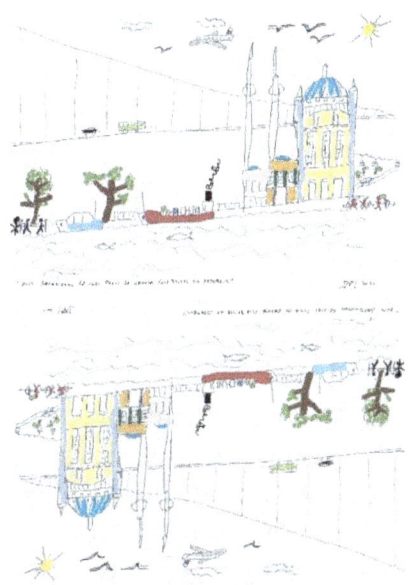

Figura 2

Proposta de tela bipolarizada, conforme ideia do Desembargador Doze, visando a reposição do equilíbrio pictórico da parede em que o quadro foi pendurado, bem como da sala, do apartamento, do edifício, da rua, do bairro, do município, do distrito, e de todo o país, por assim dizer.

– Meritíssimo, mas V. Sa. pensa que isto funcionaria?

– Claro que sim!

– E será que o artista aceitará alterar o quadro?

– Claro que sim! Acho que ficará entusiasmado. A minha proposta poderá até dar origem a uma nova corrente artística: a pintura bipolarizada. E os artistas que a ela aderirem poderão ganhar mais dinheiro, pois em cada tela eles terão a oportunidade de colocar temas ilustrados em dobro, uns virados para cima, outros virados para baixo, e cobrar mais por isso.

– Vou tentar...

Ermelinda Doze não estava certa de que conseguiria convencer o Maldito Pintor! a pintar uma nova tela segundo aquela proposta de seu marido, que lhe parecia bizarra. Mas a oportunidade de rever o artista fez com que não opusesse resistência. Note-se que nem em sua mente nem em seu coração tecia Ermelinda qualquer plano de se envolver numa relação extraconjugal. Mas ainda assim tomou especial cuidado em se vestir e perfumar antes de se dirigir à galeria na Rotunda da Boavista. Havia notado como, de modo envergonhado e furtivo, o Maldito Pintor! admirara suas pernas, e fez questão de vestir as meias mais finas e transparentes, cor da pele, que encontrou na gaveta, e calçou os sapatos altos que sempre usava quando saía de casa. Hoje, em especial, havia escolhido um *tailleur* que realçava suas formas adequadas, e que oferecia aos olhos de qualquer espectador uma geometria altamente proporcionada. A saia justa e curta (mais curta

do que as que ela costumava usar – vá-se lá saber por quê) dava-lhe uma enorme feminilidade aguda e esotérica, que ela sabia que perturbava a maioria dos homens, em geral – e algumas mulheres também – e que, esperava, agradaria o Maldito Pintor! em particular.

– Diga-me, bela senhora, em que posso servi-la? Não me diga que veio devolver o quadro porque o achou feio...
– Não, nada disso, muito pelo contrário, ó galanteador artista. Tenho um favor a pedir-lhe que não implica desfazer-me do quadro, mas sim alterá-lo.
– Sente-se aqui, lindíssima Doze, e explique-me o que pretende de mim. Para servi-la de maneira condigna e eficaz, eu estou disposto a fazer qualquer coisa.

O Maldito Pintor! puxou uma cadeira para perto de si, e com um gesto convidou Ermelinda a sentar-se.

Ermelinda pousou a bolsa no chão, ao lado da cadeira, sentou-se diante do Maldito Pintor! Estavam muito próximos, frente a frente, os joelhos quase se tocando. Ermelinda começou a falar... contou-lhe que adorava aquele quadro, que nestes últimos três dias, desde que o levara para seu novo apartamento, várias vezes ficara em silêncio admirando-o, pensando em como seria entrar lá pelo meio da noite naquele casarão triste e olhar as luzes sobre o Bósforo por suas janelas, e esperar o raiar do dia. Mas que o marido tivera aquela ideia da combinação de cores, e que ela, ainda que com o coração na mão,

não podia deixar de concordar. Afinal, o que importava era encontrar uma solução de paz e equilíbrio para os seus dois filhos.

– Peço-lhe mil desculpas, senhor artista. Nesta penumbra o senhor não pode ver como estou ruborizada, mas tenho vergonha de lhe pedir...

– De pedir o quê, doce e bela senhora?

– De fazer um novo quadro, assim... – e tirando da carteira o papel que o marido lhe dera, entregou ao artista o modelo de pintura bipolarizada mostrando Istambul de cabeça para baixo e, concomitantemente, também de cabeça para cima.

O Maldito Pintor! não reagiu imediatamente. Tomou a folha de papel das mãos de Dona Doze e examinou-a com atenção. Perante o silêncio do Maldito Pintor!, lágrimas começaram a correr pela face de Ermelinda. Uma mistura de ansiedade (por pensar que o artista recusaria fazer novo quadro) com a vontade quieta, tímida, profunda, de que ele a tomasse em seus braços. Ermelinda segurou as mãos do pintor nas suas e murmurou:

– Por favor!... é tão importante para mim...

Sabendo do poder magnetostático que suas pernas causavam sobre o Maldito Pintor!, como se este fosse feito de cobre, ou de cobalto ou de níquel, ou de uma mistura destas substâncias raras, Ermelinda pousou as mãos dele sobre seus joelhos e apertou-as ligeiramente. Sentindo o calor e a suavidade que os joelhos da mulher irradiavam, o Maldito Pintor! sentiu uma onda de desejo que lhe subiu do peito. Deixou a folha de papel cair, soltou as suas mãos das de Ermelinda,

e com pressa, fome e ânsia acariciou suas coxas, puxou-a para si, aproximou-se de sua boca para beijá-la.

– Não, senhor artista, por favor, não! Não posso...

O maldito artista parou imediatamente.

– Está bem, minha linda cliente. Paremos por aqui. Mas quanto à pintura bipolarizada que me pede para executar, ainda não sei... Mesmo que aceite, terá que esperar, pois estou fazendo um novo quadro.

– Ah sim, pareceu-me ver que está pintando um corpo de mulher...

O coração de Ermelinda batia com enorme intensidade, mas não esperava o que se seguiu: sem dizer uma palavra, o Maldito Pintor! levantou o pano que cobria a tela, e ela viu seu próprio rosto, seus olhos, sua boca, sua expressão amorosa e sonhadora emergir das sombras do lusco-fusco. No quadro, o Maldito Pintor! havia-a colocado como se flutuasse num firmamento obscurecido, aqui e ali interrompido por estrelas, como borbulhas dando um pouco de vida a um copo de água turva.

Inteiramente possuída pela emoção, a linda Doze disse numa voz trêmula:

– Não, não sou tão linda assim... O meu corpo não é tão perfeito...

E, com gestos lentos e graciosos, despiu-se. Em silêncio, tirou as peças de roupa, deixou-se estar nua, exceto as meias e os sapatos. Quedou-se em silêncio, inerte, diante do artista. O Maldito Pintor! sentiu-se inundado de beleza e de esperança, pois não há beleza sem esperança,

nem esperança sem beleza. Entre a penumbra e o silêncio da sala e as batidas fortes de seu coração, o Maldito Pintor! contemplou as formas e cheirou o suave cheiro do corpo de Ermelinda. Ao corredor do Shopping, agora quase completamente escuro porque as poucas lojas haviam fechado, chegava a luz pálida de um guindaste que operava a horas tardias numa construção que se fazia no hospital em frente. Como se fosse um farol distante, a luz intermitente deixava que o Maldito Pintor! tivesse uma visão maravilhosa, quase surreal. Ele deixou-se ficar imóvel, apenas olhando. Ao fim de uns minutos, com lágrimas percorrendo o seu rosto, Ermelinda desfez o momento de magia: vestiu-se.

– Não, linda Doze, não tenho que alterar nada em seu retrato. A beleza que imaginei na senhora é até inferior à que a senhora traz consigo. Agradeço-lhe por esta visão de absoluta beleza. Lembrar-me-ei dela para sempre. E a minha resposta é sim, farei o quadro de Istambul como me pediu. Daqui a uns dias, quando estiver pronto, eu mando-lhe uma mensagem.

Sem uma palavra, Ermelinda aproximou-se do Maldito Pintor!, beijou-o na boca por longos minutos, de maneira ardente, possuída, molhada, depois pegou a bolsa que havia pousado no chão, e saiu.

O Maldito Pintor! olhou para a tela da mulher nua, belíssima, que tinha diante de si, e pensou: "Não, não conseguirei nunca reproduzir tanta beleza... terei que destruir este quadro. Agora entendo por que certas religiões não permitem que se reproduza a imagem de santos e de

profetas, pois qualquer tentativa nesse sentido seria uma profanação, uma ofensa, uma mentira. Doze é muito mais do que estas pinceladas. Doze é uma entidade divina. Mas não vou queimar esta pintura. Acabá-la-ei, agora com conhecimento mais exato das formas geométricas que Doze me mostrou de seu corpo, e tão logo o termine, pintarei sobre ele a mesma paisagem de Istambul, só que desta vez ao jeito bipolarizado que ela me pediu. A beleza essencial de Doze não se perderá – ficará imutável, como um substrato visceral, paleontológico, das margens do Estreito do Bósforo. O tempo nunca diminuirá sua esplêndida beleza."

QUATRO

Na manhã do dia seguinte, já o Maldito Pintor! havia encetado a tarefa que havia atribuído a si mesmo: acabar o retrato de Ermelinda, agora com maior correspondência com a realidade, e sobre o retrato fazer a pintura bipolarizada de Istambul. Dessa forma, ele esconderia toda a nudez da Sra. Doze, mas em compensação dar-lhe-ia uma dimensão intemporal. Estava ocupado a dar pinceladas fortes e coloridas, como era seu estilo, na tela, quando sentiu os sinos à entrada da galeria tocarem. Ele havia colocado os pequenos sinos nesse mesmo dia, bem cedo. Ao sair de casa a caminho da galeria, passara por uma loja de ferragens e bugigangas, e comprara o aparelho. A função dos sinos era tocar sempre que alguém entrasse na (e saísse da) galeria. Assim não voltariam a apanhá-lo desprevenido, já que da sua mesa, no canto da segunda sala, ele não tinha visão direta da porta de entrada (e de saída também).

Ao escutar os sinos, o Maldito Pintor! passou um lençol para ocultar a sua obra em progresso (ainda não havia escondido todas as formas belas, sinuosas e voluptuosas de Doze com o novo tema bipolarizado de Istambul) e caminhou em direção à primeira sala. Um casal havia entrado. O Maldito Pintor! reconheceu os dois visitantes. Eram os donos da chocolataria que havia aberto recentemente ali no mesmo corredor do shopping, um pouco para diante. Ficou um pouco surpreso ao ver o casal, pois não os imaginava amantes ou colecionadores de arte. Nenhum quadro estava pendurado nas paredes da chocolataria. Viam-se

apenas reproduções de posters antigos, sugerindo aos clientes o conhecimento da tradição do chocolate pelos donos da nova loja. Tratava-se, com efeito, de confecção própria. A loja ostentava à entrada o nome "O Ponto do Eletricista," num painel que a partir do fim da tarde se iluminava com luzes suaves.

O Maldito Pintor! cumprimentou-os. "Bom dia, vizinhos. Vieram ver os meus quadros? Precisam de ajuda?"

Dona Virgulina Henriques, a esposa, estendeu a mão e ofereceu um cartão de visita ao artista. O cartão dizia: "Virgulina & Apolônio Possidônio Henriques, *chocolatiers* desde 1º de dezembro de 2021." Ela disse:

– Bom dia, senhor artista. Não viemos comprar quadro algum, apesar de suas obras nos parecerem de enorme sensibilidade artística, filosófica e aritmética.

Este último adjetivo sugeriu ao artista que havia ali uma insinuação: será que, mais uma vez, ele não fora rápido o suficiente para ocultar o quadro em que estava trabalhando? Se assim foi, pelo menos Virgulina soube manter-se discreta e não fez qualquer outro comentário

– Viemos propor-lhe um entendimento comercial – disse Virgulina.

– Ah sim? Qual?

O marido respondeu:

– Verificamos que nos últimos dias a sua galeria tem recebido um número crescente de visitantes. Como deve ter notado, abrimos a nossa loja há quase duas semanas, ali um pouco à frente, neste mesmo corredor. E pensamos que

poderíamos chegar a uma posição comum no sentido de atrair mais clientes para os nossos negócios de forma recíproca e transparente.

— Sim, concordou Virgulina. É certo que o prefeito desta cidade, servindo-se das lições de gestão administrativa pública obtidas a partir da experiência do município de Toulouse, muito tem feito para restaurar a glória comercial da Rotunda da Boavista.

— Que interessante! Não sabia que o êxito da municipalidade do Porto devia alguma coisa à experiência de Toulouse. Mas que lições são essas?

— De há uns anos para cá, a câmara de vereadores de Toulouse tem vindo a desenvolver um trabalho de promoção social e psicológica do comércio em algumas áreas antigas da cidade. E sabedores de que um dos fatores mais efetivos nessa promoção é a música, tocada alto e ao vivo, para os transeuntes e os lojistas, os vereadores puseram mãos à obra. Vestidos de jograis da Idade Média, uns, outros de astronautas, começaram a percorrer algumas artérias da velha cidade com alguma regularidade, tocando temas musicais inspiradores tanto do ponto de vista social quanto psicológico. O sucesso tem sido enorme. Atrás dos vereadores, formam-se enormes cortejos de cidadãos, empenhados em repercutir a sintonia musical e em acoplá-la a um sucesso comercial. Assim, estes enormes cortejos passam pelas ruas onde os poucos lojistas que restaram após a hecatombe econômica, política e social provocada pela pandemia de COVID-19 que tanto nos afetou a todos, esperam os clientes. Estes, em número cada vez maior, entram nas

lojas e adquirem produtos, gerando renda, empregos e – o que é sempre importante, não o olvidemos – dando azo ao pagamento de impostos e de taxas, que ajudam a engrandecer os cofres do Município. E na expectativa de novos concertos e de novos cortejos, cidadãos/ãs empreendedores/as acorrem aos lugares onde ontem as lojas haviam sido fechadas e abandonadas, e reabrem-nas, restauram-nas, e começam novos comércios. A ideia nasceu em Toulouse há umas décadas atrás, mas a mesma estratégia revelou-se igualmente exitosa em centros urbanos de grande desempenho comercial, como Cingapura e Dubai. Hoje, o modelo de Toulouse serve de padrão global.

– Pois bem – prosseguiu o *chocolatier* – a câmara de vereadores do Porto tem vindo a exercitar seu espírito coletivo público, e, apesar das restrições à convivência social impostas pela pandemia, alguns de seus membros têm andado por aí a entreter seus concidadãos com lindas canções e temas musicais de grande valor sociológico e psicológico. Daí a Rotunda da Boavista estar a recuperar aos poucos o papel de centro comercial, social e político que desempenhava há quarenta anos atrás. Claro, os grandes e modernos *shopping malls* situados à beira das autoestradas de acesso à cidade continuarão a atrair as massas, mas o pequeno comércio local poderá oferecer aos transeuntes produtos da qualidade peculiar e intrínseca como os da sua galeria e os de nossa chocolataria.

– Entendo... – respondeu o Maldito Pintor! Mas não sei anda que tipo de acordo comercial poderíamos fazer.

— Trata-se de recorrermos, de forma proporcional e recíproca, a um método comum para atrairmos a clientela: a distribuição de cupons. Funcionaria assim: para quem comprasse uma tela ou aquarela sua no valor superior a 250 euros, o senhor daria cupons de nossa loja no valor de metade da compra. O mínimo seria, portanto, 125 euros em cupons. Destes cupons que viessem a ser utilizados em nossa loja, nós daríamos ao senhor metade, ou seja, 62 euros e 50 cêntimos. E garantimos reciprocidade. Claro, uma vez que o valor unitário dos chocolates que vendemos é bastante inferior ao das suas obras, nós estabeleceríamos o valor de 20 euros como piso para oferecer cupons de sua galeria. A cada 20 euros gastos na compra de nossos chocolates, nós daríamos 10 euros de cupons da sua galeria. E para cada cupom que fosse gasto na compra de seus quadros, o senhor nos daria metade do valor respectivo.

— Mas que excelente ideia, senhor Apolônio Possidônio! Sim, concordo com o plano. Eu mesmo me encarrego de desenhar os cupons. Quem sabe, à medida que os vereadores do Porto implementarem esse projeto musical e sociológico de que me falou, este corredor do velho Shopping Brasília se encherá de comércios novos, e todos nós criemos um sistema coletivo de cupons.

CINCO

Quando terminou de pintar a paisagem bipolarizada que Ermelinda lhe havia pedido, o Maldito Pintor! mandou-lhe uma mensagem pelo WhatsApp: "O quadro está pronto. Pode vir buscá-lo, quando quiser."

No dia seguinte, no final da tarde, o artista trabalhava no desenho dos rótulos e dos cupons para a loja de chocolates, ao lado da sua, quando sentiu alguém entrar em sua galeria. O mesmo lusco-fusco que servira de moldura àquele momento de luz que vivera com Ermelinda Doze – a doce Doze, como ele gostava de se lhe referir em seus pensamentos – pairava agora sobre a galeria. As demais lojas já haviam fechado, e os únicos ruídos eram os que vinham da rua, lá longe, por trás da porta.

Era, sim, Ermelinda. Mais bela ainda. "Boa tarde, senhor artista. Desculpe-me vir tarde, mas não pude vir antes, porque tive que acompanhar meus filhos à clínica. Tiveram outro surto. Agora entende por que eu tenho pressa em levar o seu quadro."

Havia no tom de voz e nos olhos verdes da doce Doze algo diferente. A voz dela continuava suave, muito feminina, e os olhos continuavam profundamente verdes, mas o Maldito Pintor! percebeu em ambos uma espécie de firmeza que ele não havia sentido há dois dias atrás, quando, de forma romântica e pacata, se haviam beijado. Pareceu-lhe perceber nessa firmeza que Ermelinda havia tomado a decisão de não levar

aquela paixão mais adiante. Deixou-se ficar então quieto. Não insistiria. Disse-lhe: "Não se preocupe. Não me interrompe em nada. Estou desenhando uns rótulos para os chocolates vendidos na loja vizinha, de acordo com um empreendimento comercial que me foi proposto ontem, e que achei aliciante. Mas, por outro lado, desenhar rótulos não exige muita atenção. O quadro está pronto, é aquele ali, enrolado naquele canto. Mas se quiser tomar um café, por favor, sente-se. Diga-me, o que aconteceu com seus filhos?"

Ermelinda Doze sentou-se: "Não posso demorar, tenho que voltar para casa, preparar o jantar do Desembargador." Ela olhou o artista nos olhos, e viu nestes o grito desesperado de um coração sedento. "O senhor artista não está zangado comigo por causa de meu pedido inusitado?" "Não, nunca, peça de mim o que quiser, bela senhora, minha doce Doze..." Ao escutar este epíteto tão surpreendente, toda a energia de Ermelinda se desvaneceu, e a máscara de firmeza que havia colocado em seus olhos verdes se desfez... O Maldito Pintor! apagou o candeeiro que iluminava o seu trabalho dos rótulos comerciais, e metendo as mãos sob a saia de Ermelinda, acariciou as suas pernas, apertou-lhe as coxas. Excitava-o o toque suave e quente das meias que Doze usava. Ficaram assim por alguns minutos, num silêncio comovido, em que apenas se ouvia as respirações ofegantes dos dois. Num sussurro, Ermelinda disse: "Ai, senhor artista... meu amor... tens umas mãos esplendorosas..." Ermelinda fez então aquilo que pensava que nunca em sua vida seria capaz de

fazer. Tomou a iniciativa. Levantou-se, puxou o Maldito Pintor! contra seu corpo, subiu a saia, às pressas baixou as meias, e entre beijo e soluços pediu ao artista que a penetrasse. Ali mesmo, de pé, fizeram um amor rápido mas infindo, intenso, aceso, dois corpos e dois corações que se encontraram e se fundiram no lusco-fusco do fim de tarde, apenas iluminado pela luz do guindaste em frente. Um amor instantâneo que duraria para sempre.

Durante um breve mas infinito tempo os corpos de ambos exprimiram o tumulto de seus corações com violência e ânsia até que Ermelinda deu um longo grito de prazer, um uivo de gozo e de sonho, um gemido de dor e de alívio – como se a sua vida tivesse terminado e recomeçado naquele exato momento. Deixou-se cair de joelhos, e assim ficou, por alguns segundos, sem que o Maldito Pintor! soubesse se ela estava chorando, ou rezando, ou fazendo ambas as coisas. Atônito, num rompante de excitação, o artista ajoelhou-se por trás dela, puxou-a para si, perguntou-lhe: "posso?" e, ouvindo-a murmurar "sim, sim, por favor...", possuiu-a por longos minutos até gozar profundamente dentro dela.

Silêncio.

O momento mágico havia terminado. Ambos se levantaram, vestiram-se. Sem dizer uma palavra, ela recolheu suas coisas, pegou no quadro bipolarizado de Istambul, e saiu.

SEIS

Passaram-se os dias. E depois os meses. O Maldito Pintor! havia voltado à sua rotina. A sua atividade comercial havia ganho alguma intensidade, com a ajuda do trabalho que fazia para o comércio local, que o buscava para desenhar rótulos e cupons de desconto. A iniciativa da Câmara Municipal fazia caminho, e a Rotunda da Boavista ganhava movimento, negócios, cosmopolitismo. Havia mesmo quem comparasse a nova Rotunda à Times Square de New York. Também a prática artística do Maldito Pintor! havia retomado o seu caminho, em busca dos grandes espaços, dos cenários urbanos potentes, com a tímida intervenção de alguns transeuntes escassos, perambulando pelas ruas de suas cidades, em busca de algo ou de alguém.

Todos os dias úteis o artista seguia a mesma rotina. Chegava de manhã cedo à sua galeria, abria a porta, acendia as luzes do letreiro que pairava sobre a entrada (letreiro esse que, entretanto, havia redesenhado e substituído – agora a sigla estava adornada por uma paisagem marítima e, dentro do mar, uma bela sereia de olhos verdes parecia olhar quem passava por ali), recolhia o correio que eventualmente tivesse sido deixado por baixo da porta, e dirigia-se à sua mesa de trabalho, na sala do fundo.

Sentava-se e tomava um café, enquanto lia o correio. Se não tivesse correio, via no seu celular, rapidamente, as últimas notícias. Depois retomava o trabalho.

Hoje, a rotina do Maldito Pintor! mudou. Debaixo da porta havia encontrado um envelope diferente daqueles que costumava receber, geralmente com contas ou propaganda. Como seria de se esperar, o envelope ostentava o seu nome e o endereço da galeria. Mas o que lhe chamou a atenção foram os dizeres que estavam impressos no canto superior esquerdo do envelope: "Clínica Psiquiátrica Eficiente-CPE – Lemos Cartas, Devolvemos-lhe o Sono e o Amor Perdidos."

Sentindo uma enorme curiosidade – "o que será que uma clínica psiquiátrica quer de mim?" – abriu o envelope, retirou de dentro dele uma carta, que dizia:

Prezado Senhor Artista.

A nossa clínica foi recentemente solicitada a buscar a cura da enfermidade psicossomática de dois jovens rapazes, filhos de Sua Excelência o Sr. Desembargador Doze e de sua esposa, a Sra. D. Ermelinda Doze. Como o Sr. sabe, os dois jovens têm, desde há alguns anos, sido acometidos de tendências agudas de cometer alguns pequenos delitos, quer no que respeita ao pequeno comércio e consumo de substâncias proibidas quer quanto a alguns furtos nos shopping centers desta cidade.

Entendemos que os pais destes rapazes recentemente contactaram o Sr., tendo solicitado a elaboração/adaptação de um belo quadro com uma paisagem urbana relativa à cidade de Istambul. A

intenção dos pais era introduzir no espaço físico em que os jovens residem – quando não estão presos – uma insinuação de um espaço aberto, cheio de azul, de forma a inspirar o espírito dos dois, e encaminhá-los para uma cura gradual e possível.

Sabemos também que o Sr. foi mesmo solicitado a bipolarizar a sua pintura, com a ideia de que essa bipolarização introduziria um elemento adicional de equilíbrio na estrutura tendenciosamente assimétrica do espírito dos dois pobres rapazes. Reconhecemos que essa alteração de sua pintura foge aos cânones tradicionais da arte contemporânea, e parabenizamo-lo por seu espírito que sabíamos de antemão ser criativo, e que – sabemos agora – também é caritativo.

No entanto, em atenção ao nosso rigor profissional, lamentamos informar o Sr. de que esta última manobra não gerou os resultados que os pais dos dois jovens esperavam. Com efeito, a bipolarização pictórica, ao colocar uma imagem do lado de cima, e outra do lado de baixo, em sentidos reciprocamente inversos, gerou uma abertura excessiva de ambos os lados, os quais agora não são dois, mas quatro – pois cada imagem tem dois lados.

Uma vez que foram soltos do cárcere, quando chegaram a casa, ao verem o quadro de Istambul polarizado, apesar de sua enorme beleza, os dois delinquentes sentiram-se esmagados pelo abundante azul que fugia pelos lados, e sentiram-se

ainda mais perdidos, mais largados, mais abandonados pelo mundo e pela vida. Com isto, o seu consumo de droga piorou, e nada parece detê-los em sua intenção, recentemente manifestada durante um jantar familiar, de começar a assaltar agências de bancos.

O Sr. artista poderá imaginar a consternação de sua Excelência o Sr. Desembargador Doze ao escutar estas palavras – a tal ponto que interrompeu o seu trabalho notável em busca da equação aritmética que unificará toda a Jurisprudência.

Foi neste ponto que a Sra. Dona Doze, que nutre por V. Sa. uma enorme admiração, como fez questão de nos afirmar, nos sugeriu que entrássemos em contato com V. Sa. para que, sob critérios científicos e com finalidade eminentemente terapêutica, aceitasse dar um novo tratamento ao tema de que a sua notável tela se ocupa, de maneira a fechar todas as saídas, para que o azul não mais se escape pelos quatro lados das imagens.

A nossa proposta, Sr. Maldito Pintor!, é que em vez de bipolarizar a paisagem de Istambul, o Sr. a quadripolarize, como segue:

Figura 3
Proposta da vista de Istambul quadripolarizada, tal como submetida pelo diretor clínico da CPE ao Maldito Pintor!.

Agradecendo a sua compreensão e desde já contando com sua inestimável ajuda, em meu nome e em nome de toda a equipe da CPE apresento-lhe os meus melhores cumprimentos.

Seguia-se uma assinatura ilegível e os dizeres: "Diretor Clínico."

O Maldito Pintor! leu a carta várias vezes. Pensou muito em como responder. Agradava-o muito a perspectiva terapêutica que aquela família via em sua pintura – afinal, era esta a linha fundamental que informava todos os trabalhos que saíam de sua galeria, e por isso mesmo, aliás, fazia parte do nome comercial que havia dado ao seu estabelecimento. Passou-lhe

pela mente também que uma resposta afirmativa poderia ensejar um novo encontro com a linda e doce Doze, com todos os riscos e emoções que isso poderia provocar. Um 'sim' levaria também, obviamente, a um aumento em seus honorários de artista, pois ali estava, no fundo, a encomenda de um novo trabalho. Mas, depois de muita reflexão, decidiu que não. Apesar de todas as tentações que o atormentaram durante algumas horas, deixou que o rigor artístico e a verdade aritmética prevalecessem. Em resposta ao Diretor Clínico da CPE, escreveu:

Estimado Senhor Diretor,

Agradeço muito a sua carta em que me pede uma remodelação de minha obra 'Dois barquinhos felizes perto da grande casa triste em Istambul.' Tomei nota de que, na sequência da versão bipolarizada desse quadro, a família Doze agora quer que eu a quadripolarize. A proposta parece ter objetivos terapêuticos, e isso deixa-me muito contente, pois de algum tempo para cá o tratamento terapêutico da arte plástica tem-me motivado intensamente.

No entanto, e invocando esses mesmos objetivos terapêuticos, além de alguns teoremas matemáticos (tanto aritméticos quanto geométricos quanto algébricos) fáceis de demonstrar, não posso aceitar.

Com efeito, se eu quadripolarizasse a vista de Istambul, é verdade que o azul ficaria isolado das margens direita e esquerda da pintura, mas em contrapartida esse mesmo azul ficaria exposto em direção às margens superior e inferior. Portanto, pela simples força

da gravidade, o azul poderia escorregar para baixo. Ou, se alguém lhe aplicasse uma força dinâmica propulsora de baixo para cima, o azul poderia subir e desaparecer lá no alto, reforçando eventualmente a colorida atmosfera que paira sobre a metrópole, mas sem deixar de se escapar da moldura que lhe serve de gaiola. De uma ou outra forma, o espírito desses dois pobres rapazes se desvaneceria igualmente, e a família Doze acabaria pagando por uma obra inútil.

A solução seria, portanto, não a de quadripolarizar a paisagem, mas sim a de desenhar um círculo em sua volta, fechando todas as possíveis saídas para o azul – quer do céu quer do mar. Mas, sr. Diretor, se eu o fizesse, acabaria por retirar qualquer efeito terapêutico à obra, pois os dois jovens idiotas acabariam por se sentir prisioneiros de Istambul. Repare na contradição: soltos do estabelecimento prisional mas presos em sua própria casa.

Espero que compreenda minhas razões e, por favor, não deixe de apresentar meus cumprimentos à estimada família Doze, com os votos de que os dois jovens delinquentes e apoquentados recuperem integralmente a sua sanidade mental.

Cordialmente, etc. etc.

Em tempo: segue anexo do esboço de como ficaria a minha obra Dois barquinhos felizes perto da grande casa triste em Istambul, *depois de passar por uma operação de circularização.*

Figura 4
Esboço de como ficaria o quadro *Dois barquinhos felizes perto da grande casa triste em Istambul*, depois de passar por uma operação de circularização.

Depois de levar a carta à agência dos correios, o artista retornou à sua galeria e aos seus trabalhos.

SETE

Alguns meses se passaram após os eventos narrados nos capítulos anteriores. O Maldito Pintor! havia retomado a sua rotineira produção de quadros. Em paralelo, havia também começado a desenvolver uma carreira empresarial, como explicarei a seguir. O artista já havia quase esquecido o episódio em redor de sua pintura da paisagem de Istambul. Desse período um tanto tresloucado só lhe havia ficado, mais forte, a doce lembrança da doce Doze. Havia até buscado o seu perfume e o toque de sua pele em outras mulheres, mas em vão.

Até que, um dia, em seu pequeno apartamento, enquanto jantava e olhava distraído as notícias do dia na televisão, enquanto jantava, chamou-lhe a atenção a austera figura do Desembargador Doze sendo entrevistado. Em volta de uma ampla mesa, sentavam-se alguns convidados, todos certamente pessoas de prestígio e sabedoria. Entre eles, lá estava o Desembargador. O tema era sobre a crescente criminalidade dos jovens pertencentes a boas famílias. O entrevistador perguntou-lhe qual era a contribuição dele para um melhor entendimento do assunto. O entendimento geral era que o Desembargador se havia tornado um perito no tema, já que o Presidente da República o havia recentemente condecorado com a Comenda do Mérito da Ordem do Infante D. Henrique.

O assunto era enfadonho, e o Maldito Pintor! não conseguiu seguir todos os detalhes da longa

exposição do Desembargador. Mas entendeu que, após alguns terríveis acontecimentos em sua própria casa, envolvendo seus próprios filhos, o ilustre magistrado havia decidido mudar a orientação da pesquisa sobre o algoritmo jurisprudencial que fazia havia já vários anos. Ele não sabia bem por quê, mas, sem perder a invenção do algoritmo jurisprudencial de vista, o Desembargador havia concentrado esforços em entender o desenvolvimento conceitual das sentenças criminais dos tribunais mesopotâmicos, nomeadamente daquelas que versavam a delinquência juvenil.

Por que mesopotâmicos?, perguntou o jornalista. "Porque a antiga Mesopotâmia estendia-se do Golfo Árabe à Anatólia, berço da civilização turca – e berço da civilização mundial, se considerarmos as novas descobertas em Karahan Tepe e Göbleki Tepe. Ora, dois jovens criminosos que conheço bem mostraram uma melhoria sensível – ainda que insuficiente – em seus comportamentos ilícitos sempre que confrontados com uma belíssima pintura de Istambul, cidade igualmente turca. Cheguei assim à conclusão de que existe um vínculo entre a qualidade da jurisprudência criminal e tudo o que tem a ver com aquele belo e exótico país. Ora, como ainda não se descobriram os arquivos daquela civilização primordial da qual saíram os conhecimentos arquitetônicos e astronômicos que permitiram a construção daqueles templos/cidades monumentais que foram encontrados no sul da Turquia, satisfiz-me com a civilização mais próxima, a Suméria, que seguramente evoluiu a partir daquela."

O algoritmo havia surgido quase que por si mesmo, em seu cérebro, numa formosa tarde em que degustava sardinhas assadas com batatas a murro e pimentos no restaurante Dom Peixe, em Matosinhos, juntamente com sua suave mas triste Ermelinda e seus dois selvagens e desordeiros filhos. O Desembargador apreciava nesse famoso restaurante o tom nobiliárquico de seu nome comercial, a indicar a qualidade superior dos peixes que ali se servem.

Foi quando regava com azeite a espinha dorsal de uma sardinha que o Desembargador havia tido uma visão: a fórmula aritmética do teorema que buscava havia-lhe aparecido de repente, como se fosse uma visão mística e adequada. Às pressas ele havia rabiscado a fórmula num guardanapo de papel, e, numa euforia imensa mas equidistante, mostrara-a à esposa e aos filhos, que acompanhavam os seus tresloucados movimentos com surpresa e alguma consternação (já que o Desembargador não era dado a esses rompantes) e havia exclamado: "Ermelindazinha! Jovens Energúmenos! Encontrei! Finalmente encontrei! Está aqui! A obra da minha vida! A solução! A SOLUÇÃO!"

Deixaram o restaurante rapidamente, porque ele tinha pressa em voltar ao seu gabinete e completar o monumental tratado que escrevia sobre a solução jurisprudencial para todos os conflitos humanos. Agora, desta vez, ele já podia indicar a verdadeira resposta e colocar um ponto final em sua obra.

E pronto. Daí a começar a aplicar essa fórmula aos julgados que lhe caíam em sua atividade no Tribunal da Relação foi um curto

passo, e com enorme êxito as suas decisões passaram a resolver os conflitos mais graves e complexos que afligiam os seres humanos, movidos por suas fragilidades, medo e ignorância. O processo judicial – explicou o Desembargador ao jornalista que o entrevistava – passou a ser simples e célere: as provas e as alegações das partes eram submetidas a um crivo analítico aristotélico e cartesiano, semelhante ao que se passa com as nabiças que são jogadas dentro de um *mixer* doméstico; em poucos minutos o Desembargador lia as provas, os depoimentos, e os documentos trazidos aos autos, e logo a seguir proferia sua sentença: a uns/umas mandava cortar as mãos, a outros/as dispunha que fossem degolados/as, a outros/as ainda – naqueles raros dias em que o algoritmo emperrava e uma decisão mais suave se impunha – ordenava que fossem chicoteados. Ninguém saía impune das ilegalidades cometidas – nem réus nem autores dos processos. Para todos/as a Justiça tinha uma palavra e um ato de coação plausíveis, simpáticos, solícitos, definitivos, irrecorríveis.

Em breve a Relação do Porto havia estabelecido um império de justiça e de probidade, e nem mesmo os próprios Desembargadores e suas famílias fugiam aos seus ditames funcionais, sempre desprovidos de iniquidades e de desmandos.

Havia sido isto que levara o Senhor Presidente da República a brindar o Desembargador com a condecoração, ainda que este – como confessou durante a entrevista – pensasse que não a merecia, pois não era mais do que um servidor público, e a fórmula que havia desenvolvido não

passasse de um instrumento de administração da justiça, dotado da bonomia que, sem qualquer margem de dúvida, é mais adequada à austeridade do tratamento da *res publica*.

Parecia que estava tudo bem. Mas não estava. Porque chegou o dia em que a equação do Desembargador foi aplicada aos seus filhos por uma colega do Paço do Desembargo.

Os dois jovens desmiolados haviam sido surpreendidos no *The English Cut by the River* (nome que um cliente inglês havia dado ao supermercado El Corte Inglês, que fica ali na zona do Fluvial) furtando cerejas do Fundão. Segundo o relatório da polícia, eles haviam desenvolvido alguma perícia na arte do furto: colhiam uma cereja de cada vez, fingindo que estavam provando a fruta; depois escondiam-se a comer as cerejas por trás da gôndola dos refrigerantes. Os caroços, eles cuspiam-nos, fazendo uma competição para ver qual dos dois os atirava para mais longe. Um crime quase perfeito. O que chamou a atenção da segurança do supermercado foi a grande quantidade de idas e vindas dos dois rapazes ao balcão das frutas bem como as reclamações de clientes que haviam sido atingidos por alguns dos caroços.

Figura 5
Esta bela pintura a óleo de Francis Cadell (1883-1937), pintor escocês, dá uma ideia exata da vida doméstica que o casal Doze levava enquanto aguardava a decisão do Tribunal relativa ao crime cometido pelos filhos nas instalações do supermercado *The English Cut by the River*. Ermelinda, elegantemente vestida, está triste e pensativa diante da mesa de chá. Lá atrás, o desembargador, de

> costas voltadas para ela, faz suas pesquisas sobre a jurisprudência suméria. A cortina alaranjada fornece alguma cor a um cenário que, apesar de elegante e requintado, é triste e sem sentido.

Os rapazes foram entregues à polícia, denunciados ao promotor público, e o seu cadastro já pesado fez com que fossem rapidamente sentenciados.

A sentença, devidamente fundamentada no algoritmo do Desembargador, foi brutal: chicotadas, corte das mãos, e degola.

Ao saber deste trágico final das curtas carreiras de seus filhos, e vendo as lágrimas descendo dos belos, tristes olhos de Ermelinda, o Desembargador foi atacado de enorme fúria. Estava certo que só o Maldito Pintor! poderia ter curado os jovens. A recusa em quadripolarizar a paisagem de Istambul fora a causa do infeliz evento. O Desembargador decidiu vingar-se.

Desconhecendo este perverso desígnio do infeliz Desembargador, o Maldito Pintor! havia retomado a sua obra e, como disse acima, havia também começado uma nova carreira empresarial. Motivara-o não só o seu conhecimento prático da arte, mas também o seu espírito correto, esperançoso e dotado de exatidão aritmética. Também o seu breve contato com as práticas comerciais do estabelecimento vizinho ao seu e a utilização de cupons como instrumento de vendas o induziram a pensar em novas avenidas de empreendedorismo.

Enquanto distribuía pinceladas sobre uma tela, pensou em alavancar o seu amor pela arte

pictórica e seu entusiasmo pela educação física – que, desde havia uns tempos, descurava – de forma a montar um negócio lucrativo e honrado.

 Foi assim que pensou em criar a empresa *Art&Body/Body&Art*. O nome, em forma de capicua, revela não só a inclinação aritmética do Maldito Pintor! mas também a sua intenção de não dar preeminência a nenhum dos dois elementos que compunham o objeto de sua empresa. O nome inglês já antevia uma dimensão global para o empreendimento, e viria a provar-se de grande utilidade diante dos eventos que já foram descritos no primeiro Capítulo. A *Art&Body/Body&Art* dedicar-se-ia a fornecer atividades monitoradas de *jogging* e de *running* através dos museus mais renomados do planeta, de forma a dar (ou melhor, vender) cultura e saúde às pessoas interessadas, concomitantemente. O folheto que o Maldito Pintor! elaborou para a sua empresa oferecia vários programas. Os programas seriam adaptados às necessidades de cada cliente, e permitiriam atividades diferenciadas, como as visitas a uma pintura só, ou a uma corrente artística, ou à obra de um/a pintor/a, ou às instalações completas do museu escolhido. Os programas seriam acompanhados *personal trainers*, monitores especializados em arte e em educação física, que dariam explicações sobre cada obra diante da qual os atletas passariam enquanto faziam os exercícios.

 Claro, o detalhe dessas explicações dependeria do tempo de cada programa. Por exemplo, quem quisesse correr diante do políptico de São Vicente de Fora, no Museu de Arte Antiga

de Lisboa, deveria adquirir um programa de 30 segundos. O monitor limitar-se-ia a dizer: "Este é o políptico de São Vicente de Fora, atribuído a Nuno Gonçalves." Para quem quisesse ter uma noção mais completa da arte renascentista italiana, deveria comprar um programa de 15 minutos de corrida por duas ou três das salas do Palazzo degli Uffizi, em Florença. Quem quisesse só conhecer obras de Caravaggio, uma corrida de 10 minutos ao longo das salas do palácio Dorja Pamphili, em Roma, bastaria. E para quem estivesse mais necessitado de arte e de preparação física, uma corrida de uma hora pelas salas do Metropolitan de Nova Iorque seria ideal.

O Maldito Pintor! começou então a azáfama de organizar a empresa, contratar os instrutores, acertar disponibilidade e horários com vários museus, e fazer publicidade. Porque era dotado de grande capacidade pictórica, o Maldito Pintor! desenhou também os uniformes a serem utilizados pelos alunos de sua academia.

O sucesso chegou rapidamente. O Maldito Pintor! havia descoberto num nicho de mercado de forte demanda e pouca oferta, tanto no que diz respeito à arte quanto ao corpo/ao corpo quanto à arte, e a resposta do público foi grande e entusiasmada.

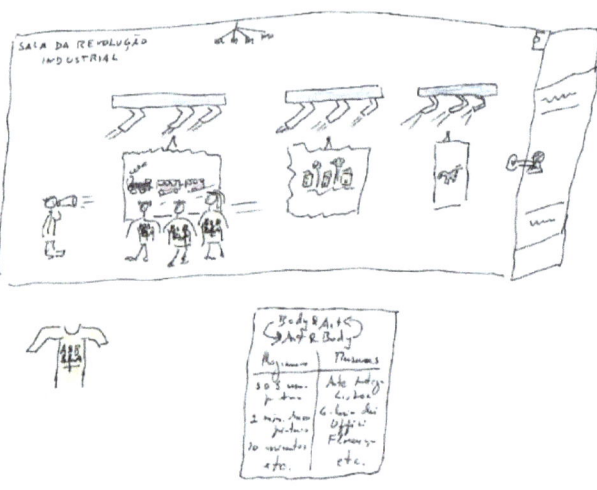

Figura 6
Instantâneo do programa de 1 minuto de corrida pela Sala da Revolução Industrial do MET, de New York. Três atletas (dois homens e uma mulher) correm diante de três quadros enquanto o monitor lhes explica brevemente o sentido das obras. À direita, a porta da sala foi temporariamente trancada pelos guardas do museu, para que o exercício cultural e físico não seja interrompido por visitantes comuns. Em baixo, à esquerda, desenho da camiseta que os atletas vestem. À direita, cópia de um folheto de propaganda da empresa *Art&Body/Body&Art*.

OITO

O Maldito Pintor! estava em sua galeria, pintando e fazendo telefonemas para alguns museus, acertando os detalhes das visitas de seus clientes, quando ouviu um enorme barulho à entrada. Levantou-se, assustado, para ver o que se passava. Seriam clientes enfurecidos da chocolataria vizinha, descontentes com os aumentos de preços causados pela pandemia e pela guerra na Ucrânia? Seria uma manada de touros fugindo à desumana crueldade dos toureiros?

Não. Era o Desembargador. Vinha possesso de raiva, sua mão direita agitando as páginas do acórdão que havia condenado seus filhos às chicotadas, ao corte das mãos e à degola.

"Maldito Pintor! És tu o responsável pelo desmoronamento de minhas convicções na infalibilidade da Justiça. A tua insana recusa em quadripolarizar a pintura de Istambul negou a cura aos meus filhos, e agora terás que pagar! Prepara-te para morrer!"

Com uma finta de corpo, o Maldito Pintor! driblou o Desembargador e fugiu pela porta de sua galeria, para nunca mais voltar. Sabemos já como foi parar às costas dos Estados Unidos e como se estabeleceu em Nova Iorque, onde abriu uma galeria e montou a empresa *Art&Body/Body&Art*.

O Maldito Pintor! poderia um dia sentir-se quase feliz. Sabia que até o último dia de sua vida,

continuaria sentindo um vazio em seu coração que lhe causava a saudade da doce Ermelinda. Ainda lhe escreveu a pedir-lhe que fosse ter com ele em Nova Iorque, pois suas pinturas e sua academia de arte e de ginástica/de ginástica e de arte haviam feito dele um homem rico.

Esperava que Ermelinda acabasse por aceitar a proposta, apesar de sua ilicitude. Amarrada a um velho idiota, que delirava quotidianamente máximas jurisprudenciais da Mesopotâmia e deitava perdigotos pelos cantos da boca, e mãe de dois jovens energúmenos degolados por ordem do Tribunal da Relação do Porto, não tinha perspectivas de ser feliz. Os únicos momentos breves mas enormemente intensos de felicidade, havia-os tido na galeria do Maldito Pintor! Será que Ermelinda cederia à tentação de buscar novos motivos de desejo, de erotismo e de felicidade em Nova Iorque? Será que ela fugiria do apartamento de Leça, deixando para trás uma longa história triste e um Desembargador imbecil?

Não o saberemos, até que um romance-continuação seja escrito. Neste ponto da história, e por enquanto, deixei de me interessar pela vida e pela obra do Maldito Pintor! No que me diz respeito, pelo menos por enquanto, o diabo pode carregá-lo.

FIM DO ROMANCE MALDITO PINTOR!, LIVRO III DA SAGA DOS PINTORES MALDITOS

Oito

www.ingramcontent.com/pod-product-compliance
Lightning Source LLC
Chambersburg PA
CBHW072053230526
45479CB00010B/854